中国碑帖临习字典

智永千字文字典

季峰 编著

浙江人民美术出版社

图书在版编目（CIP）数据

智永真草千字文字典 / 季峰编著 . —— 杭州：浙江
人民美术出版社 , 2022.1（2023.9重印）
（中国碑帖临习字典）
ISBN 978-7-5340-9258-9

Ⅰ . ①智… Ⅱ . ①季… Ⅲ . ①草书—书法—中国—字
典 Ⅳ . ① J292.113.4-61

中国版本图书馆 CIP 数据核字（2021）第 266552 号

责任编辑　王　铭
装帧设计　石　龙
责任校对　黄　静
责任印制　陈柏荣

中国碑帖临习字典

智永真草千字文字典

季　峰　编著

出版发行　浙江人民美术出版社
地　　址　浙江省杭州市体育场路 347 号
经　　销　全国各地新华书店
制　　版　浙江时代出版服务有限公司
印　　刷　浙江海虹彩色印务有限公司
版　　次　2022 年 1 月第 1 版
印　　次　2023 年 9 月第 2 次印刷
开　　本　889mm×1194mm　1/12
印　　张　6.333
字　　数　65 千字
印　　数　2,001-3,500
书　　号　ISBN 978-7-5340-9258-9
定　　价　48.00 元

如有印装质量问题，影响阅读，请与出版社营销部（0571-85174821）联系调换。

前　言

中国书法是一门特有的文字美的艺术表现形式，是数千年中华文明的精粹所在。唐代书学大家张怀瓘曾说：『阐典坟之大猷，成国家之盛业者，莫近乎书。』书法与汉字紧密相连，因此，汉字书写衍生出独特的中国书法艺术，延绵数千年而不绝。

《说文解字》的编撰者许慎就曾在书中揭示了汉字的结构特点：『其建首也，立一为耑。方以类聚，物以群分。同牵条属，共理相贯。杂而不越，据形系联。引而申之，以究万原。』因汉字具有象形、会意等特点，将结构相同的字进行分类排列，可以达到『同牵条属，共理相贯。杂而不越，据形系联』的效果。

初学书者在临帖过程中，面对法帖中大量文字的多字重复，往往会顾此失彼，难以掌握字的多种写法。在创作过程中，字形写法单一，缺乏变化，往往不能真正发挥笔法的精深内蕴以及展现书体结构章法的丰富多彩，这也成为学书者遇到的一大难题。

有鉴于此，我们策划编写了这套『中国碑帖临习字典』丛书，精选历代经典碑帖，将其逐字剪裁，按偏旁部首归类，予以排序呈现。这样既可以将帖中相同字或结构相近字置于一处，从而比较其间的不同写法和细微差异；又便于查找各帖之中的其他字，进一步拓展了字帖的功能。这样可以快速掌握书法字体结构技巧，以获得学习书法的门径，对于热衷于集字集联等创作的读者也会带来极大的便利。

编　者

二〇二一年十月

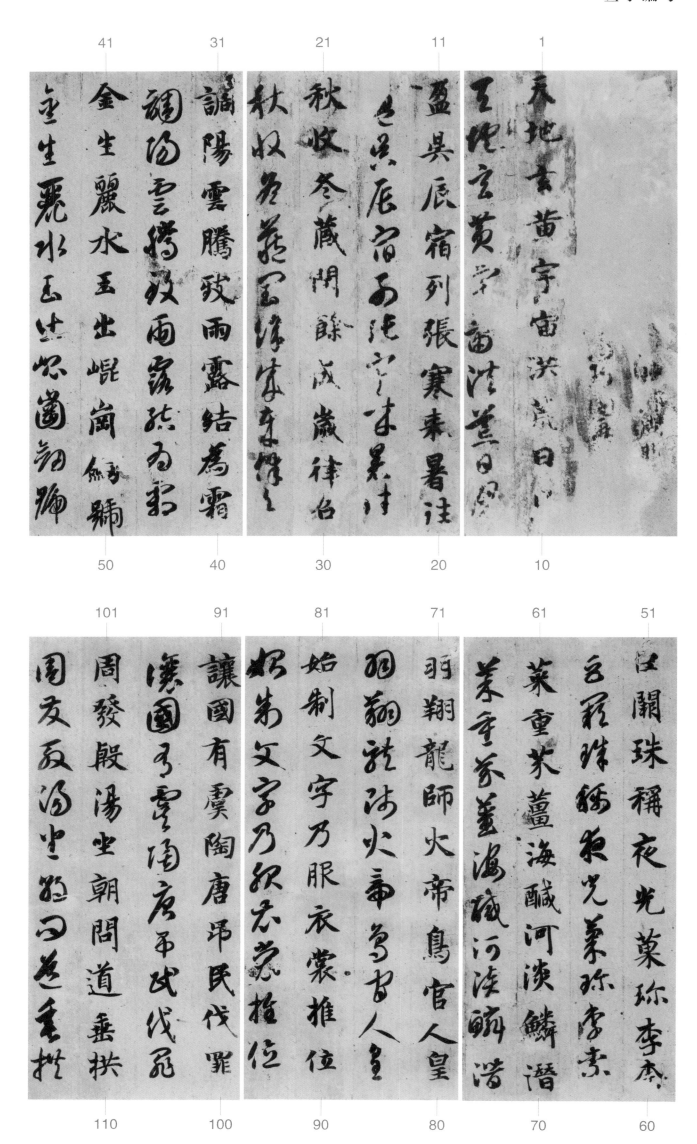

天地玄黄　宇宙洪荒　日月盈昃　辰宿列张　寒来暑往　秋收冬藏　闰余成岁　律吕调阳　云腾致雨　露结为霜　金生丽水　玉出昆冈

剑号巨阙　珠称夜光　果珍李柰　菜重芥姜　海咸河淡　鳞潜羽翔　龙师火帝　鸟官人皇　始制文字　乃服衣裳　推位让国　有虞陶唐　吊民伐罪　周发殷汤　坐朝问道　垂拱平章

平章 愛育黎首 臣伏戎羌

遐邇壹體 率賓歸王 鳴鳳

在樹 白駒食場 化被草木

賴及萬方 蓋此身髮 四大

五常 恭惟鞠養 豈敢毀傷

女慕貞絜 男效才良 知過

必改 得能莫忘 罔談彼短

靡恃己長 信使可覆 器欲

難量 墨悲絲染 詩讚羔羊

景行維賢 克念作聖 德建

名立 形端表正 空谷傳聲

虛堂習聽 禍因惡積 福緣

善慶尺璧非寶寸陰是競

資父事君曰嚴與敬孝當

竭力忠則盡命臨深履薄

夙興溫凊似蘭斯馨如松

之盛川流不息淵澄取映

容止若思言辭安定篤初

誠美慎終宜令榮業所基

籍甚無竟學優登仕攝職

從政存以甘棠去而益詠

樂殊貴賤禮別尊卑上和

下睦夫唱婦隨外受傅訓

入奉母儀諸姑伯叔猶子比兒

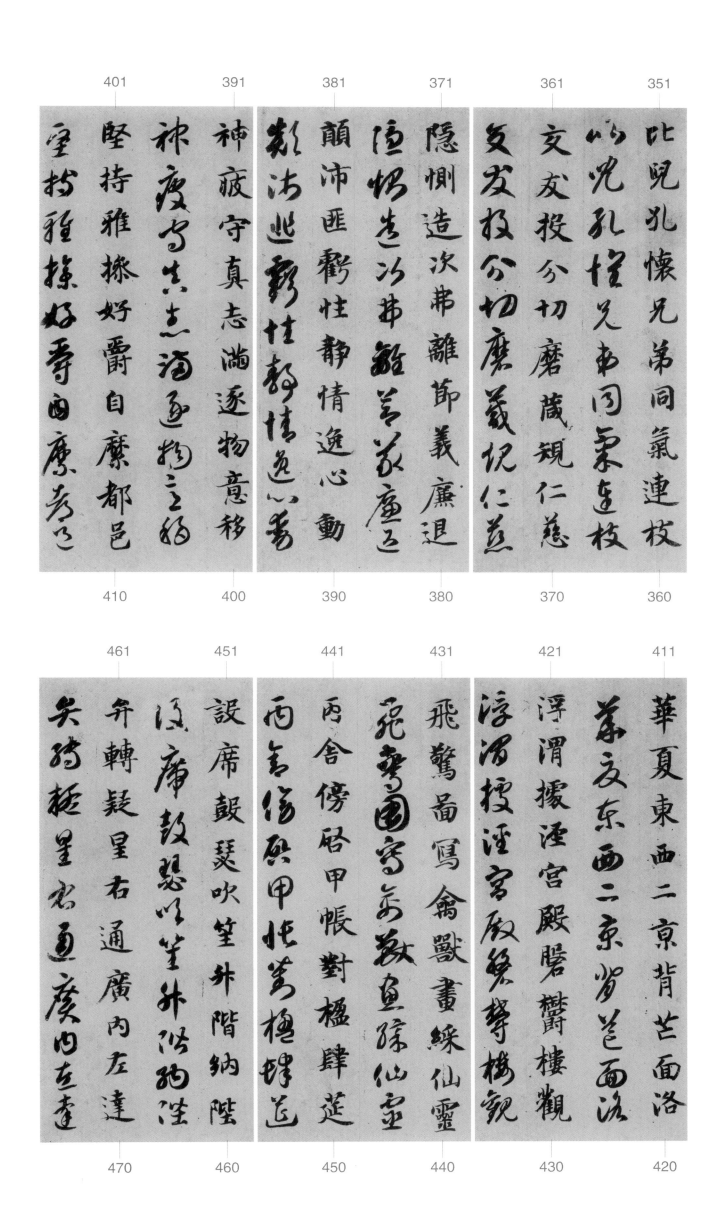

比兒孔懷兄弟同氣連枝
交友投分切磨箴規仁慈
隱惻造次弗離節義廉退
顛沛匪虧性靜情逸心動
神疲守真志滿逐物意移
堅持雅操好爵自縻都邑
華夏東西二京背邙面洛
浮渭據涇宮殿盤鬱樓觀
飛驚圖寫禽獸畫綵仙靈
丙舍傍啟甲帳對楹肆筵
設席鼓瑟吹笙升階納陛
弁轉疑星右通廣內左達

承明既集墳典亦聚群英

杜稿鍾隸漆書壁經府羅

將相路俠槐卿戶封八縣

家給千兵高冠陪輦驅轂

振纓世祿侈富車駕肥輕

策功茂實勒碑刻銘磻溪

伊尹佐時阿衡奄宅曲阜

微旦孰營桓公匡合濟弱

扶傾綺迴漢惠說感武丁

俊乂密勿多士寔寧晉楚

更霸趙魏困橫假途滅虢

踐土會盟何遵約法韓弊

煩刑起翦頗牧用軍最精
宣威沙漠馳譽丹青九州
禹跡百郡秦幷嶽宗恆岱
禪主云亭鴈門紫塞雞田
赤城昆池碣石鉅野洞庭
曠遠綿邈巖岫杳冥治本
於農務茲稼穡俶載南畝
我藝黍稷稅熟貢新勸賞
黜陟孟軻敦素史魚秉直
庶幾中庸勞謙謹敕聆音
察理鑑貌辨色貽厥嘉猷
勉其祗植省躬譏誡寵增

抗極殆辱近恥林皋幸即

兩疏見機解組誰逼索居

閒處沉默寂寥求古尋論

散慮逍遙欣奏累遣慼謝

歡招渠荷的歷園莽抽條

枇杷晚翠梧桐早凋陳根

委翳落葉飄颻遊鯤獨運

凌摩絳霄耽讀翫市寓目

囊箱易輶攸畏屬耳垣牆

具膳餐飯適口充腸飽飫

烹宰飢厭糟糠親戚故舊

老少異糧妾御績紡侍巾

帷房紈扇圓潔銀燭煒煌
晝眠夕寐藍筍象床弦歌
酒讌接杯舉觴矯手頓足
悅豫且康嫡後嗣續祭祀
蒸嘗稽顙再拜悚懼恐惶
牋牒簡要顧答審詳骸垢

想浴執熱願涼驢騾犢特
駭躍超驤誅斬賊盜捕獲
叛亡布射僚丸嵇琴阮嘯
恬筆倫紙鈞巧任釣釋紛
利俗並皆佳妙毛施淑姿
工顰妍笑年矢每催羲暉

朗曜璇璣懸斡晦魄環照

指薪修祜永綏吉劭矩步

引領俯仰廊廟束帶矜莊

徘徊瞻眺孤陋寡聞愚蒙

等誚謂語助者焉哉乎也

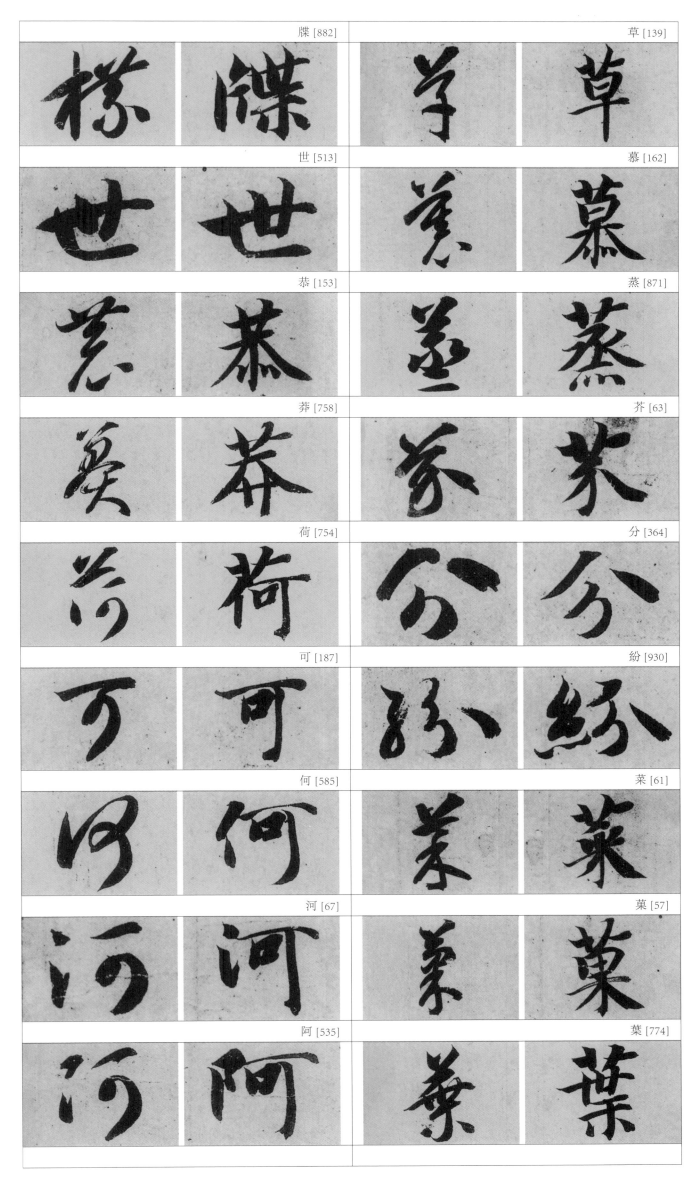

牒 [882]	草 [139]
世 [513]	慕 [162]
恭 [153]	蒸 [871]
莽 [758]	芥 [63]
荷 [754]	分 [364]
可 [187]	紛 [930]
何 [585]	菜 [61]
河 [67]	菓 [57]
阿 [535]	葉 [774]

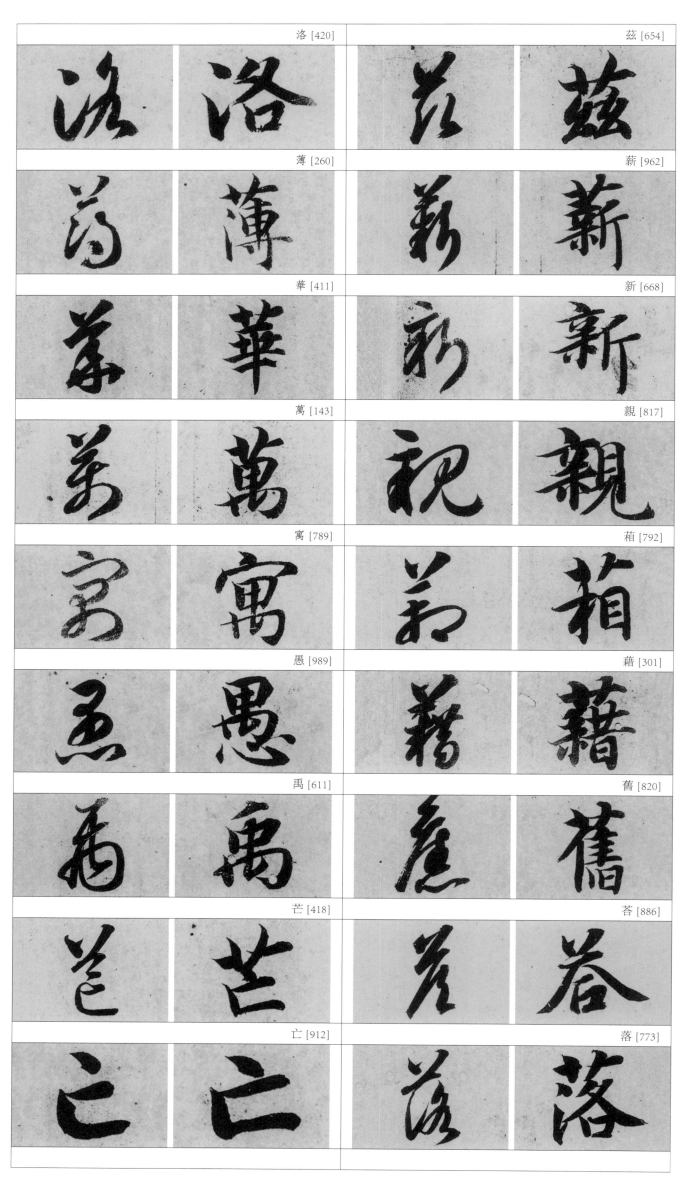

洛 [420]　　　　　　　　　茲 [654]

薄 [260]　　　　　　　　　薪 [962]

華 [411]　　　　　　　　　新 [668]

萬 [143]　　　　　　　　　親 [817]

寓 [789]　　　　　　　　　萡 [792]

愚 [989]　　　　　　　　　藉 [301]

禹 [611]　　　　　　　　　舊 [820]

芒 [418]　　　　　　　　　荅 [886]

亡 [912]　　　　　　　　　落 [773]

茲（兹）薪新親（亲）萡（箱）藉（籍）舊（旧）荅（答）落洛薄華（华）萬（万）寓愚禹芒亡

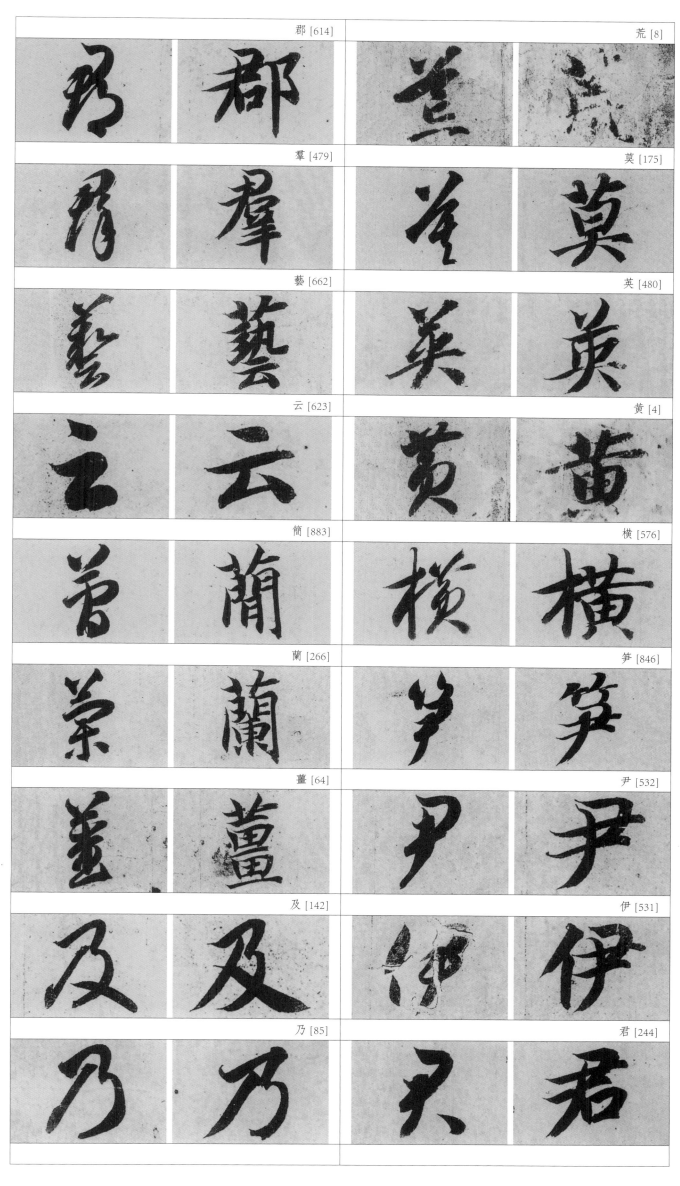

郡 [614]		荒 [8]	
羣 [479]		莫 [175]	
藝 [662]		英 [480]	
云 [623]		黄 [4]	
簡 [883]		横 [576]	
蘭 [266]		笋 [846]	
薑 [64]		尹 [532]	
及 [142]		伊 [531]	
乃 [85]		君 [244]	

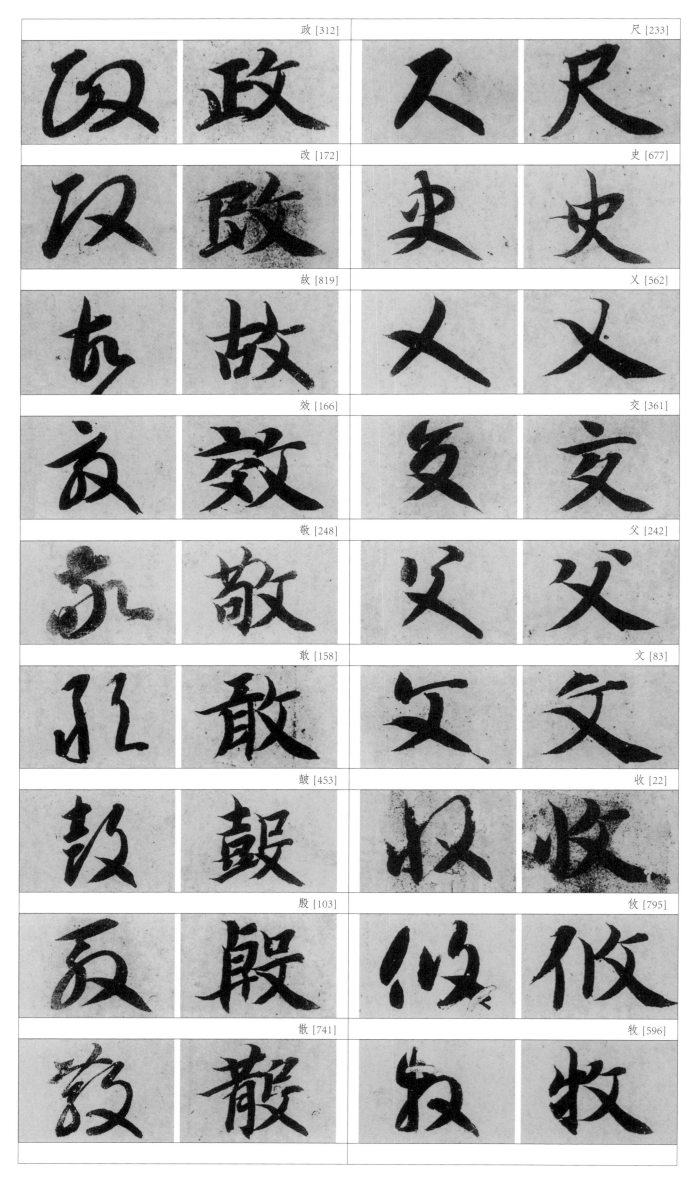

政 [312]	尺 [233]
改 [172]	史 [677]
故 [819]	乂 [562]
效 [166]	交 [361]
敬 [248]	父 [242]
敢 [158]	文 [83]
鼓 [453]	收 [22]
殷 [103]	攸 [795]
散 [741]	牧 [596]

黜 [671]		殿 [426]	
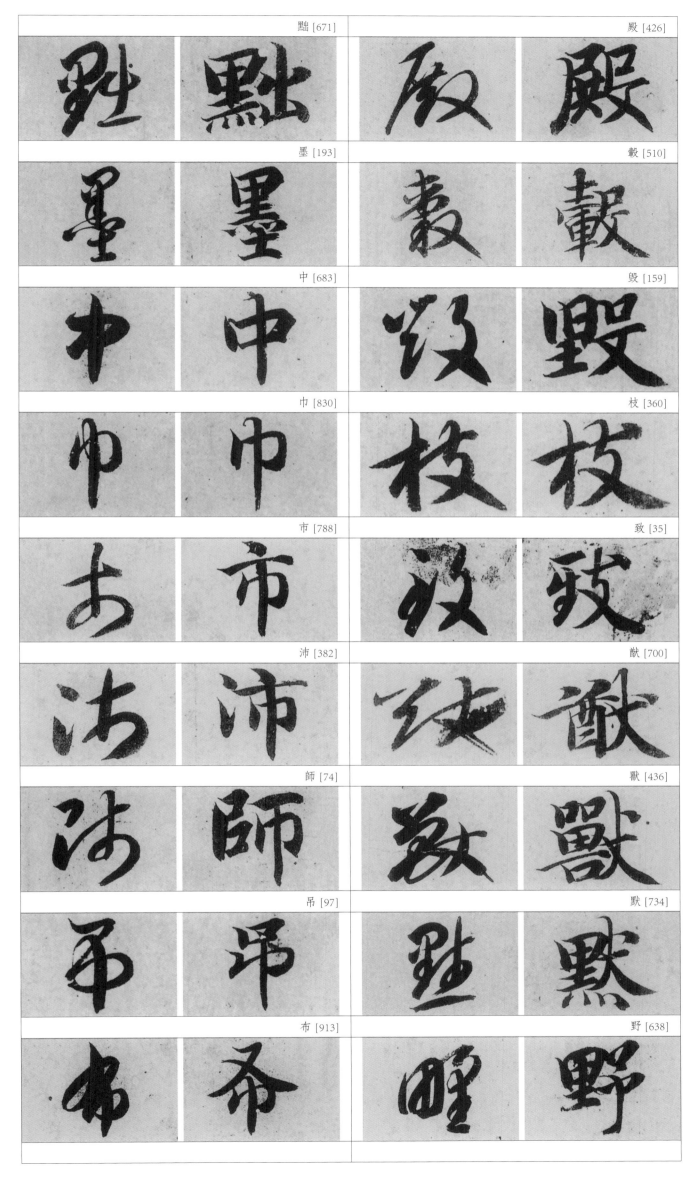			
墨 [193]		轂 [510]	
中 [683]		毁 [159]	
巾 [830]		枝 [360]	
市 [788]		致 [35]	
沛 [382]		猷 [700]	
師 [74]		獸 [436]	
吊 [97]		默 [734]	
布 [913]		野 [638]	

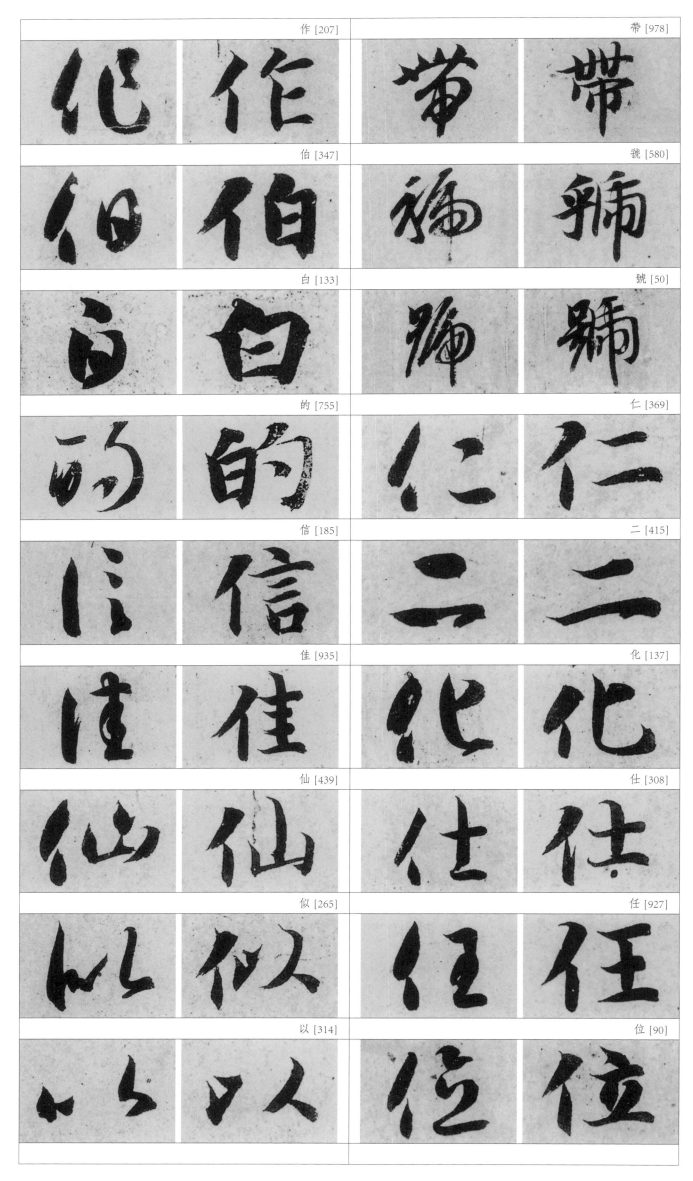

作 [207]

带 [978]

伯 [347]

號 [580]

白 [133]

號 [50]

的 [755]

仁 [369]

信 [185]

二 [415]

佳 [935]

化 [137]

仙 [439]

仕 [308]

似 [265]

任 [927]

以 [314]

位 [90]

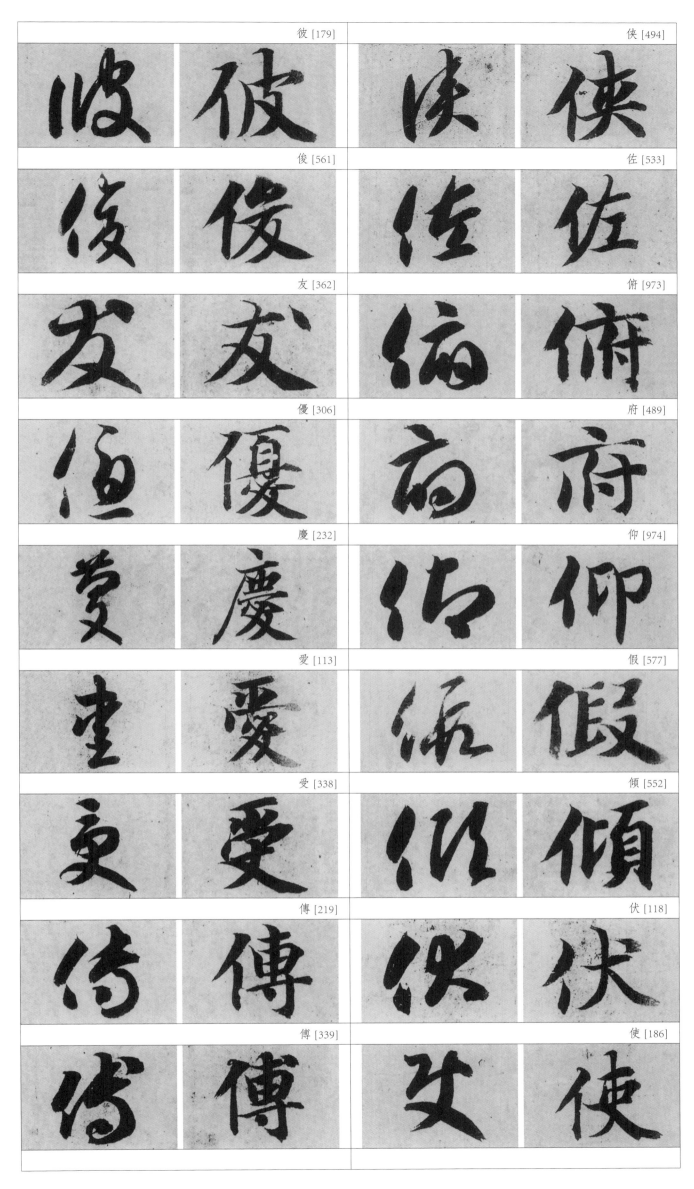

彼 [179]　　侠 [494]
俊 [561]　　佐 [533]
友 [362]　　俯 [973]
優 [306]　　府 [489]
慶 [232]　　仰 [974]
愛 [113]　　假 [577]
受 [338]　　傾 [552]
傳 [219]　　伏 [118]
傅 [339]　　使 [186]

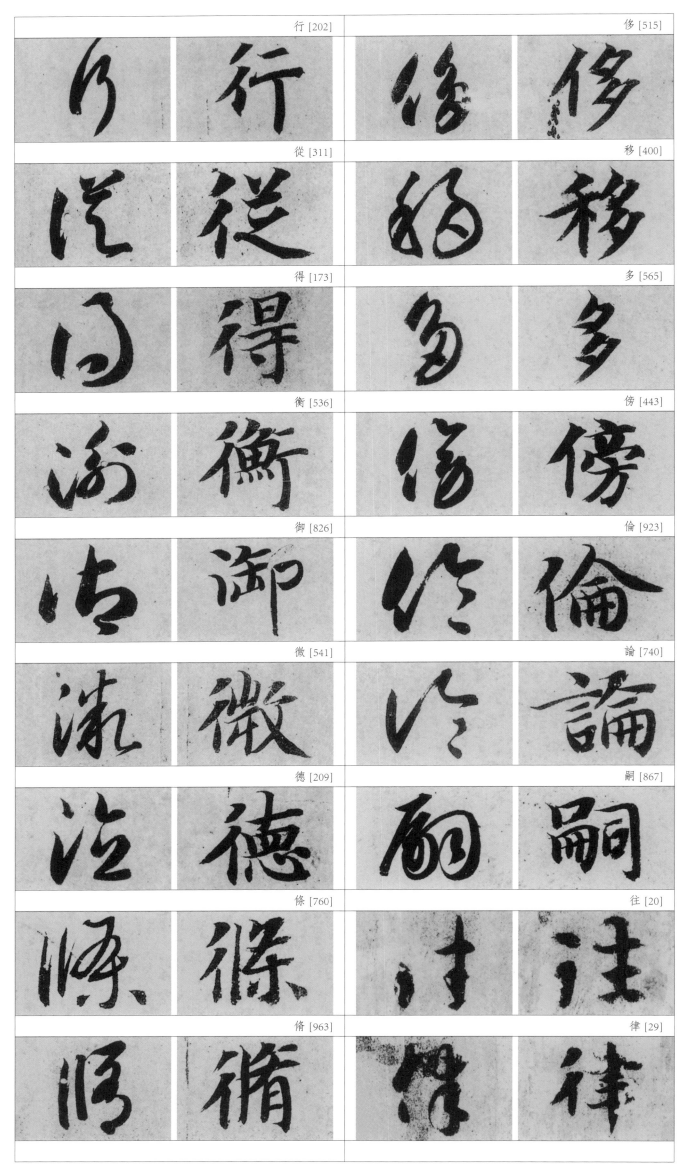

行 [202]	侈 [515]
從 [311]	移 [400]
得 [173]	多 [565]
衡 [536]	傍 [443]
御 [826]	倫 [923]
微 [541]	論 [740]
德 [209]	嗣 [867]
條 [760]	往 [20]
脩 [963]	律 [29]

八 [499]		玄 [3]	
公 [546]		京 [416]	
人 [79]		帝 [76]	
入 [341]		率 [125]	
合 [548]		高 [505]	
舍 [442]		亭 [624]	
令 [296]		橐 [482]	
矜 [979]		夜 [55]	
琴 [918]		畝 [660]	

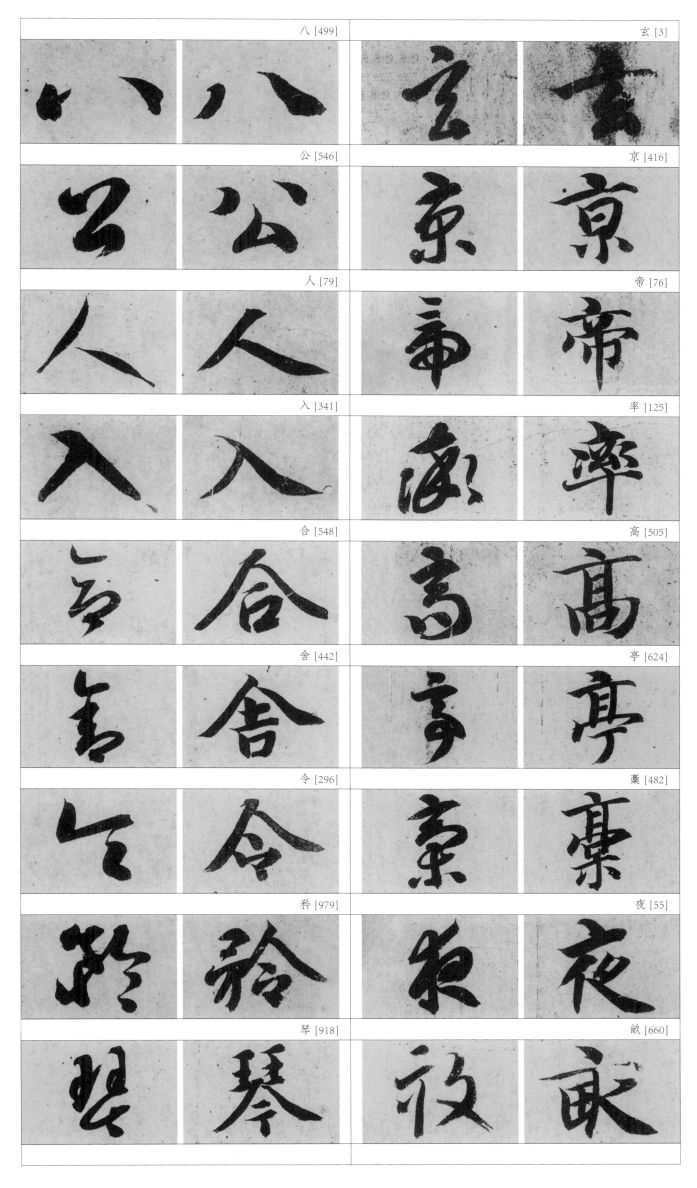

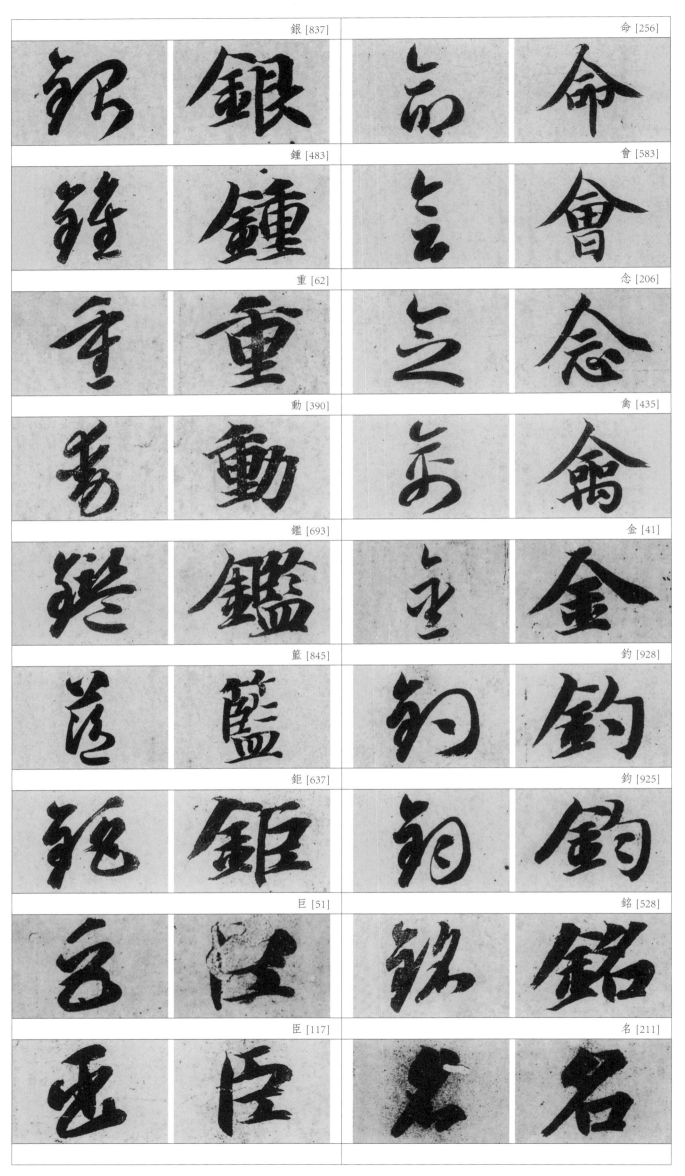

銀 [837]	命 [256]
鍾 [483]	會 [583]
重 [62]	念 [206]
動 [390]	禽 [435]
鑑 [693]	金 [41]
籃 [845]	鈞 [928]
鉅 [637]	鈞 [925]
巨 [51]	銘 [528]
臣 [117]	名 [211]

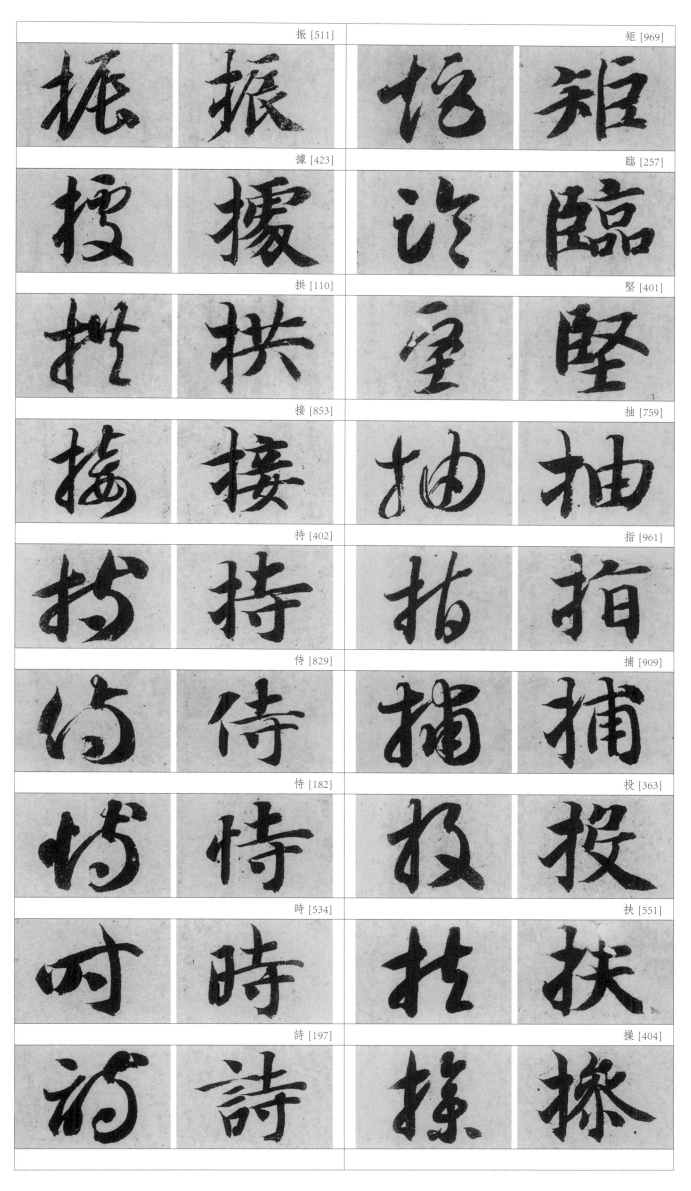

振 [511]　　　矩 [969]

據 [423]　　　臨 [257]

拱 [110]　　　堅 [401]

接 [853]　　　抽 [759]

持 [402]　　　指 [961]

侍 [829]　　　捕 [909]

恃 [182]　　　投 [363]

時 [534]　　　扶 [551]

詩 [197]　　　操 [404]

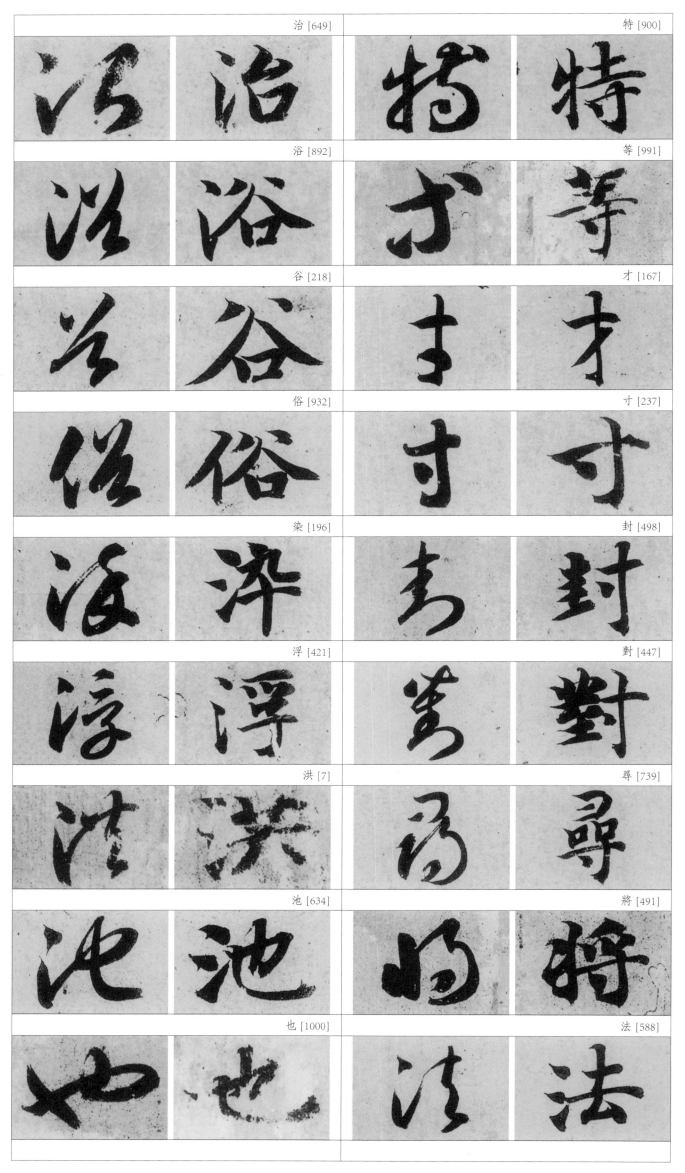

特 [900]

浴 [892]

等 [991]

谷 [218]

才 [167]

俗 [932]

寸 [237]

染 [196]

封 [498]

浮 [421]

對 [447]

洪 [7]

尋 [739]

池 [634]

將 [491]

也 [1000]

法 [588]

特等才寸封對（对）尋（寻）將（将）法治浴谷俗染浮洪池也

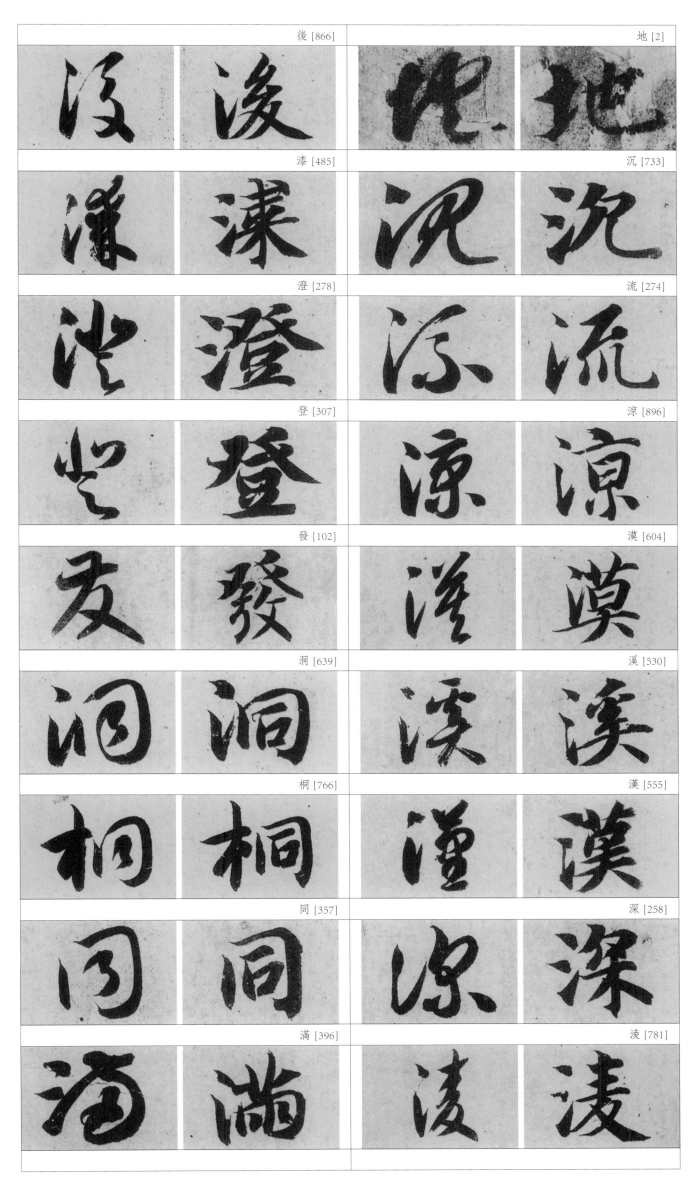

後 [866]　　地 [2]

漆 [485]　　沉 [733]

澄 [278]　　流 [274]

登 [307]　　涼 [896]

發 [102]　　漠 [604]

洞 [639]　　溪 [530]

桐 [766]　　漢 [555]

同 [357]　　深 [258]

滿 [396]　　凌 [781]

13

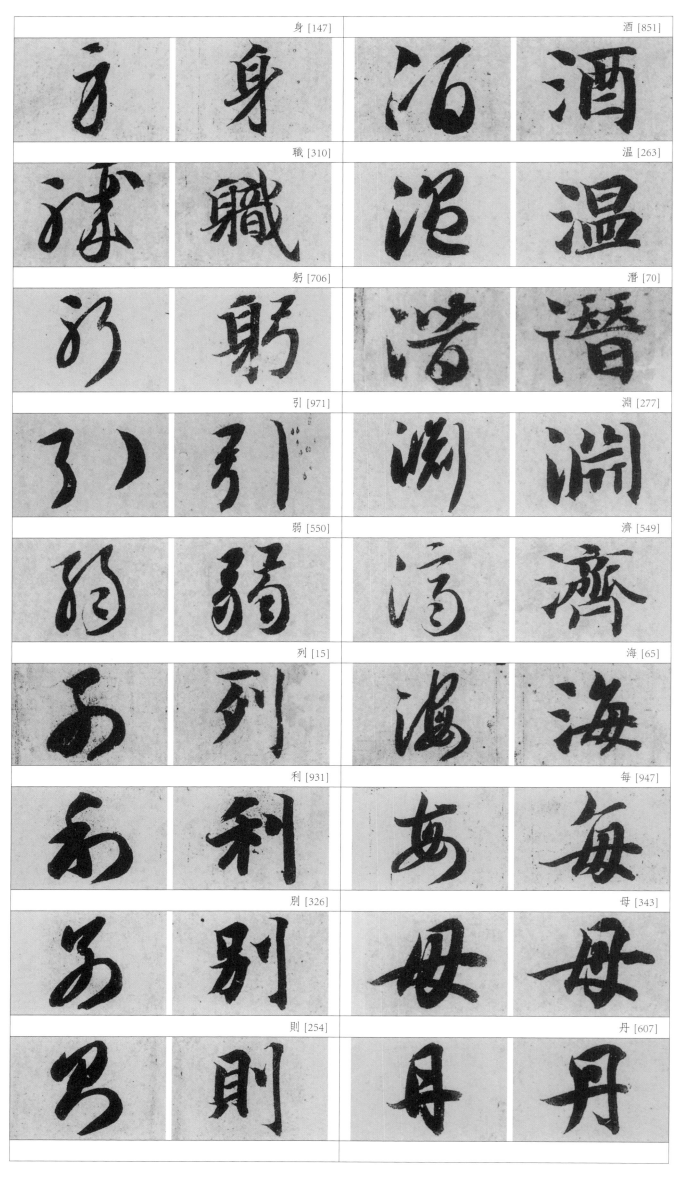

身 [147]	酒 [851]
職 [310]	温 [263]
躬 [706]	潛 [70]
引 [971]	淵 [277]
弱 [550]	濟 [549]
列 [15]	海 [65]
利 [931]	每 [947]
別 [326]	母 [343]
則 [254]	丹 [607]

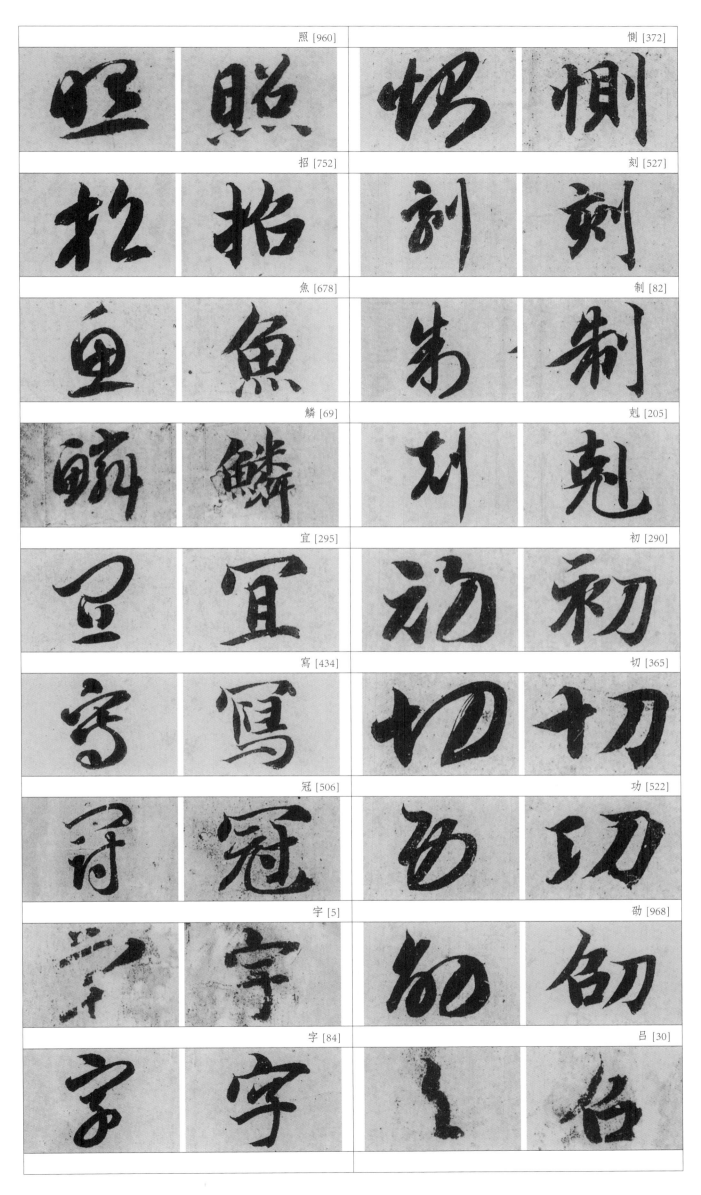

恻（恻）刻制剋（克）初切功劢吕照招魚（鱼）鳞（鳞）宜寫（写）冠字字

照 [960]　　　　　恻 [372]

招 [752]　　　　　刻 [527]

魚 [678]　　　　　制 [82]

鳞 [69]　　　　　剋 [205]

宜 [295]　　　　　初 [290]

寫 [434]　　　　　切 [365]

冠 [506]　　　　　功 [522]

宇 [5]　　　　　劢 [968]

字 [84]　　　　　吕 [30]

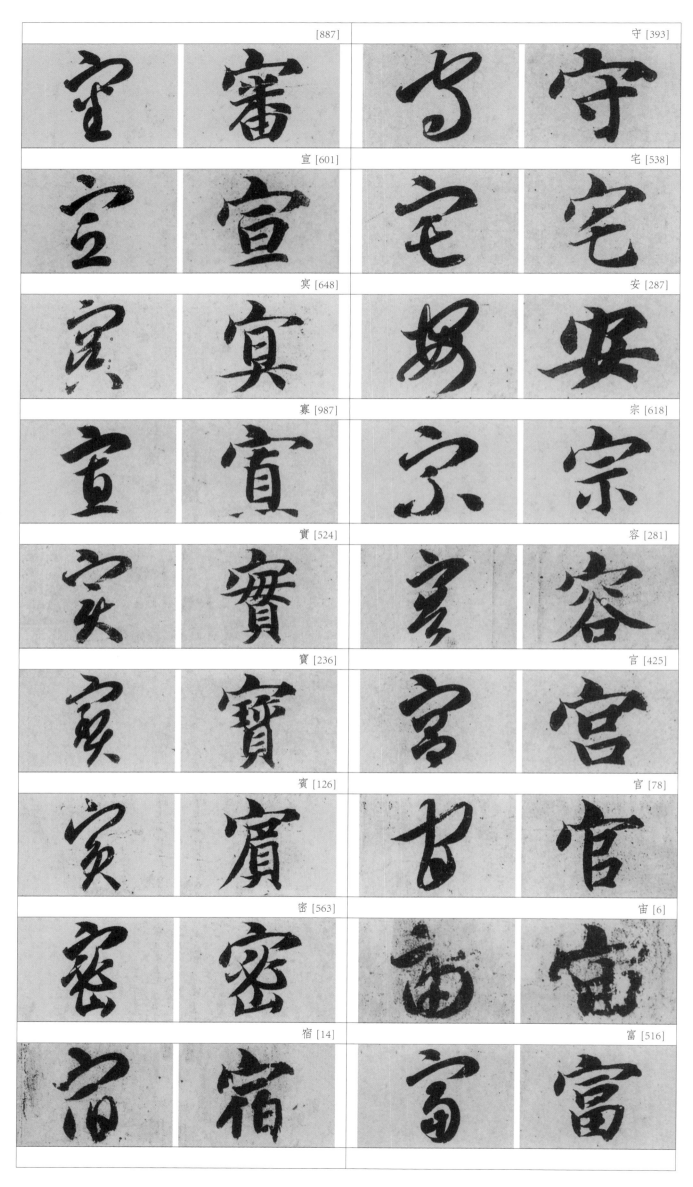

[887]		守 [393]	
宣 [601]		宅 [538]	
冥 [648]		安 [287]	
寡 [987]		宗 [618]	
實 [524]		容 [281]	
寶 [236]		宮 [425]	
賓 [126]		官 [78]	
密 [563]		宙 [6]	
宿 [14]		富 [516]	

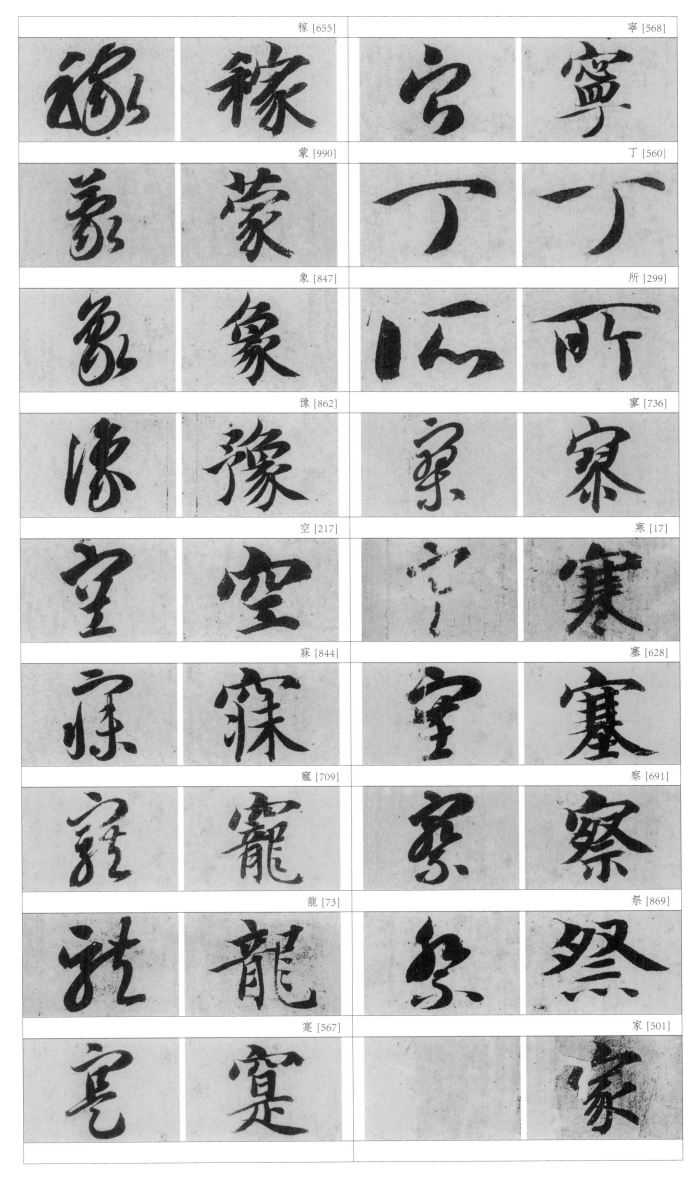

稼 [655]　　　寧 [568]

蒙 [990]　　　丁 [560]

象 [847]　　　所 [299]

豫 [862]　　　寥 [736]

空 [217]　　　寒 [17]

寐 [844]　　　塞 [628]

寵 [709]　　　察 [691]

龍 [73]　　　祭 [869]

宲 [567]　　　家 [501]

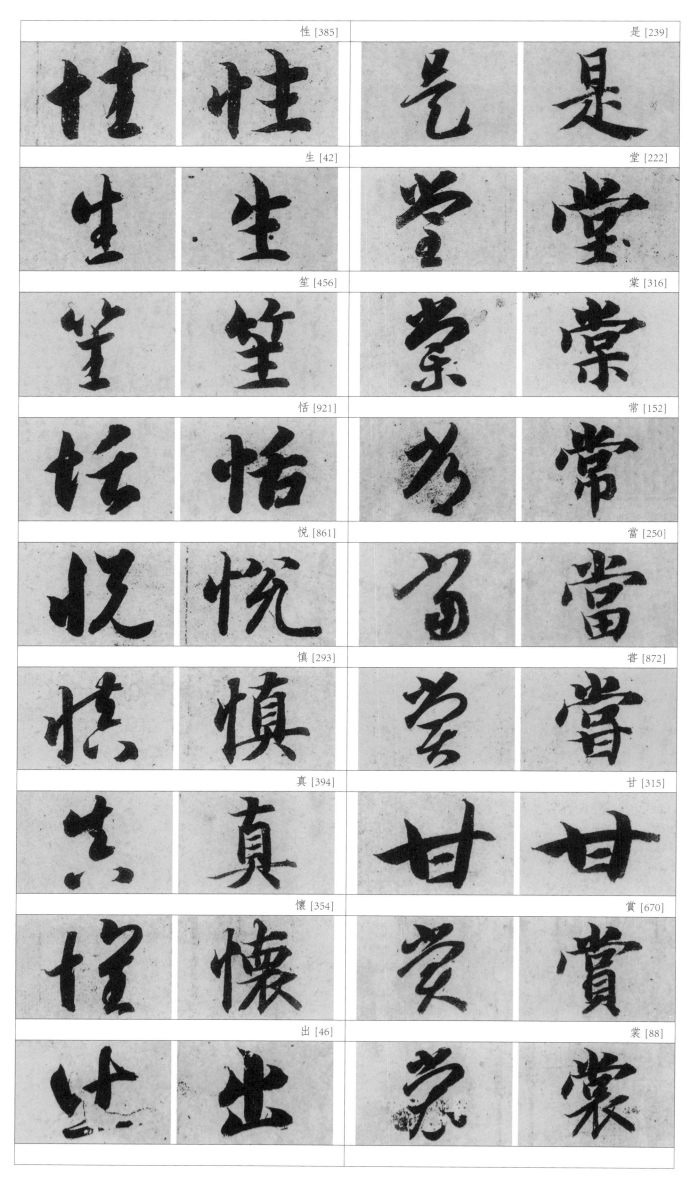

性 [385]　　是 [239]

生 [42]　　堂 [222]

笙 [456]　　棠 [316]

恬 [921]　　常 [152]

悦 [861]　　当 [250]

慎 [293]　　尝 [872]

真 [394]　　甘 [315]

懐 [354]　　赏 [670]

出 [46]　　裳 [88]

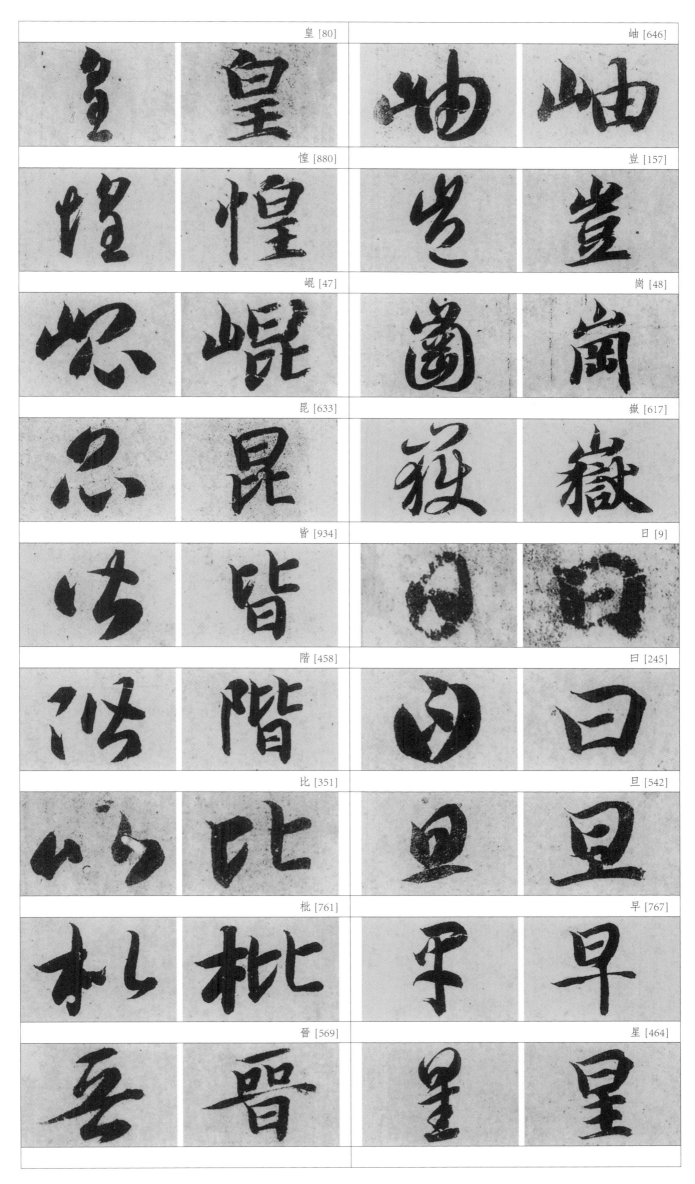

皇 [80]　岫 [646]

惶 [880]　豈 [157]

崑 [47]　岗 [48]

昆 [633]　嶽 [617]

皆 [934]　日 [9]

階 [458]　曰 [245]

比 [351]　旦 [542]

枇 [761]　早 [767]

晉 [569]　星 [464]

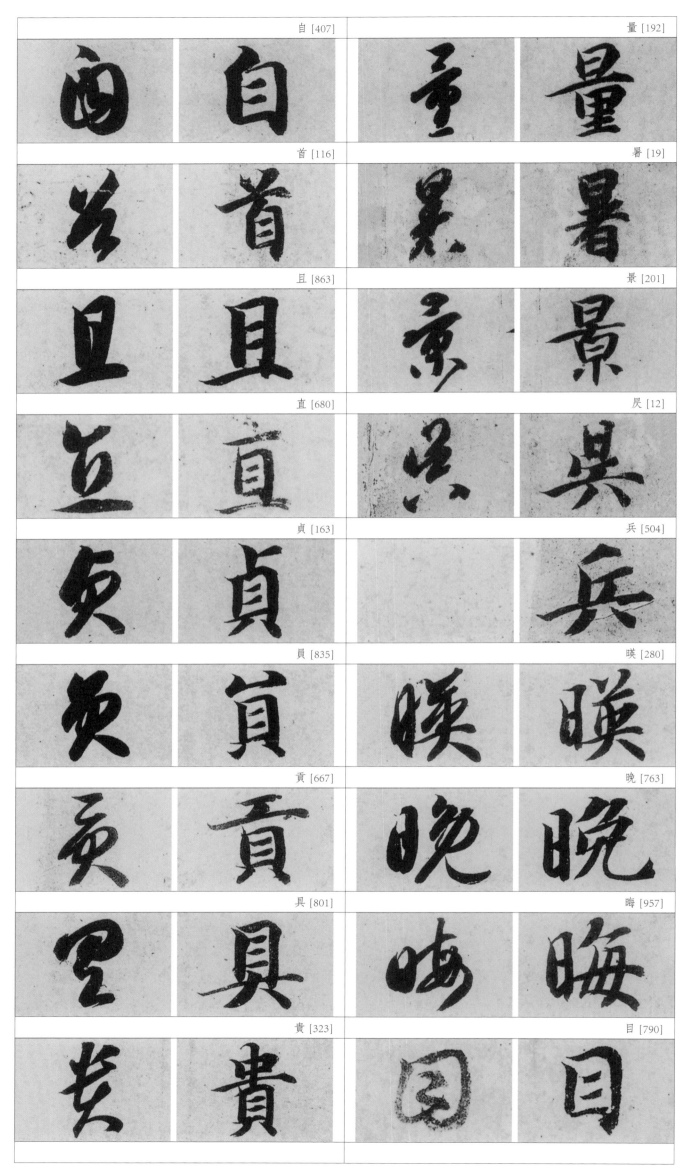

自 [407]

量 [192]

首 [116]

暑 [19]

且 [863]

景 [201]

直 [680]

戾 [12]

貞 [163]

兵 [504]

員 [835]

暎 [280]

貢 [667]

晚 [763]

具 [801]

晦 [957]

貴 [323]

目 [790]

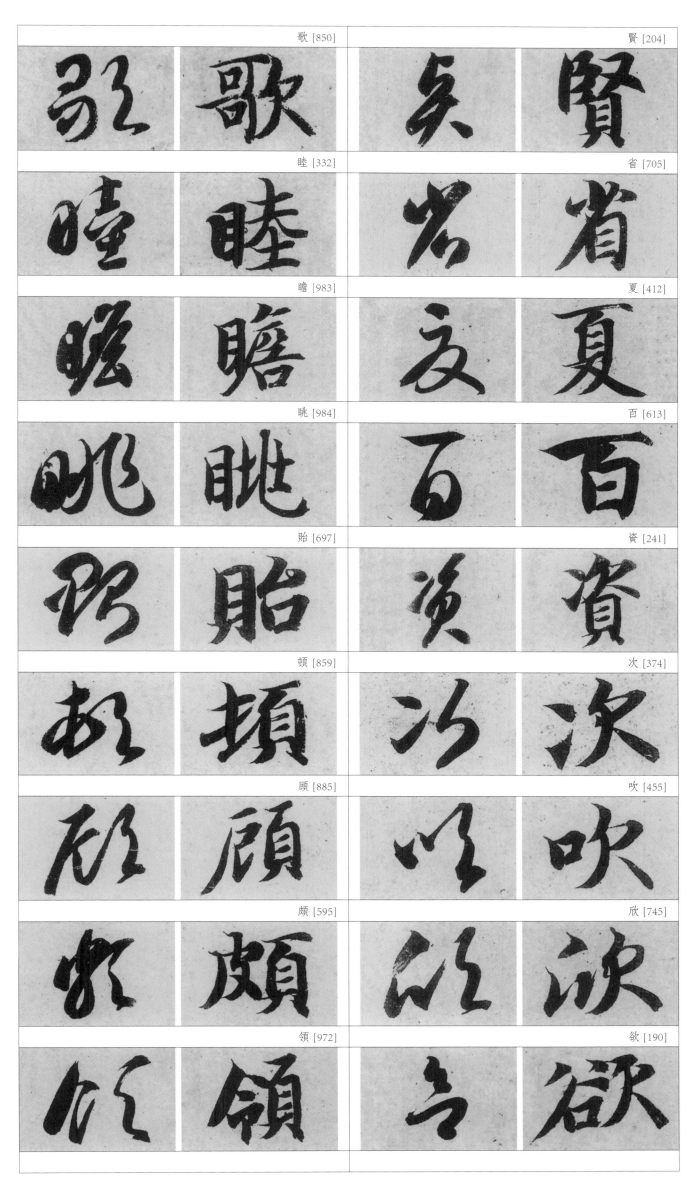

歌 [850]　　　賢 [204]
睦 [332]　　　省 [705]
瞻 [983]　　　夏 [412]
眺 [984]　　　百 [613]
貽 [697]　　　資 [241]
頓 [859]　　　次 [374]
顧 [885]　　　吹 [455]
頗 [595]　　　欣 [745]
領 [972]　　　欲 [190]

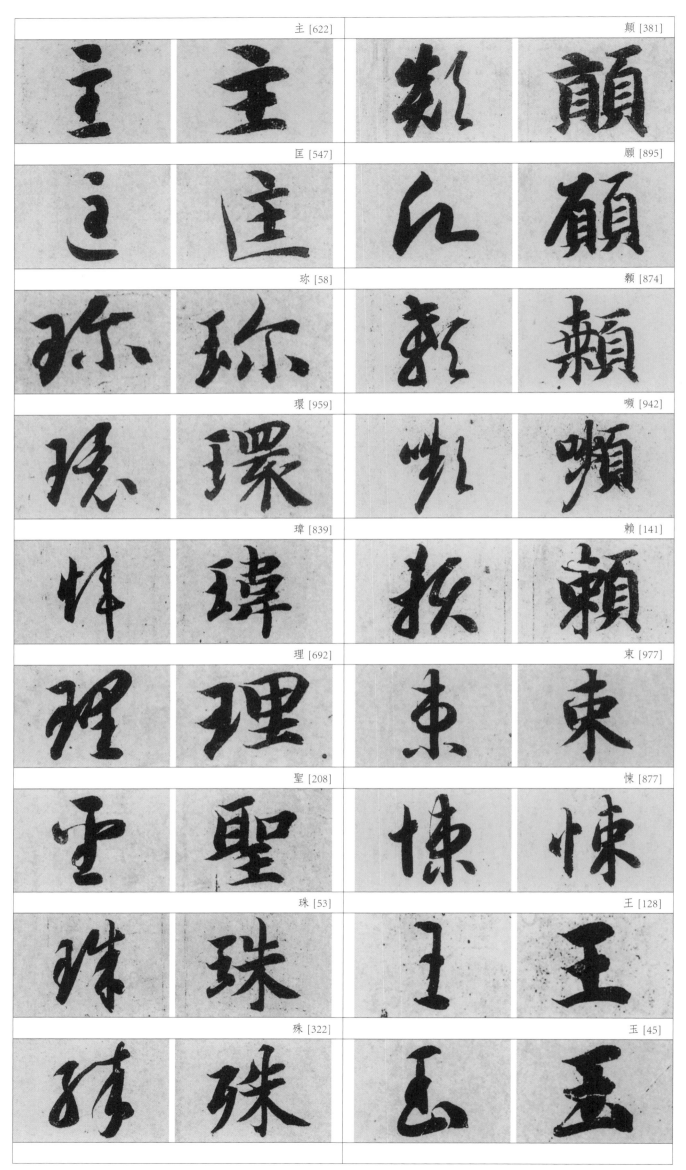

主 [622]		顛 [381]	
匡 [547]		願 [895]	
珠 [58]		穎 [874]	
環 [959]		囀 [942]	
瑋 [839]		賴 [141]	
理 [692]		束 [977]	
聖 [208]		悚 [877]	
珠 [53]		王 [128]	
殊 [322]		玉 [45]	

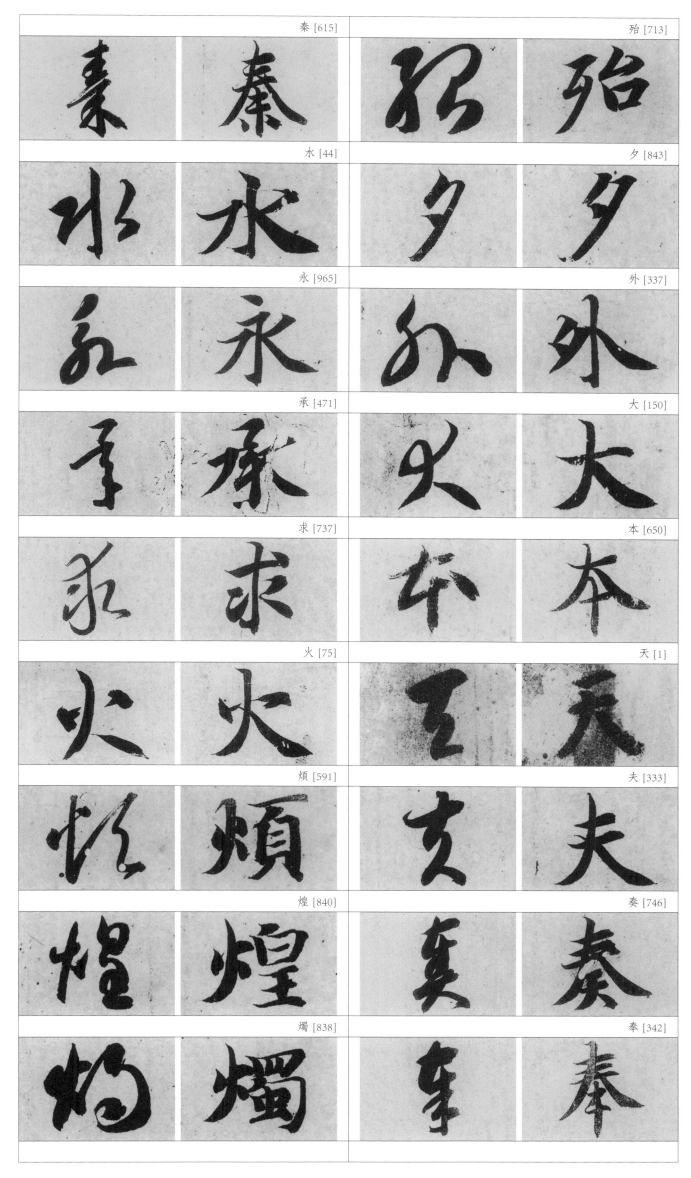

殆夕外大本天夫奏奉秦水永承求火煩（烦）煌燭（烛）

秦 [615]

殆 [713]

水 [44]

夕 [843]

永 [965]

外 [337]

承 [471]

大 [150]

求 [737]

本 [650]

火 [75]

天 [1]

煩 [591]

夫 [333]

煌 [840]

奏 [746]

燭 [838]

奉 [342]

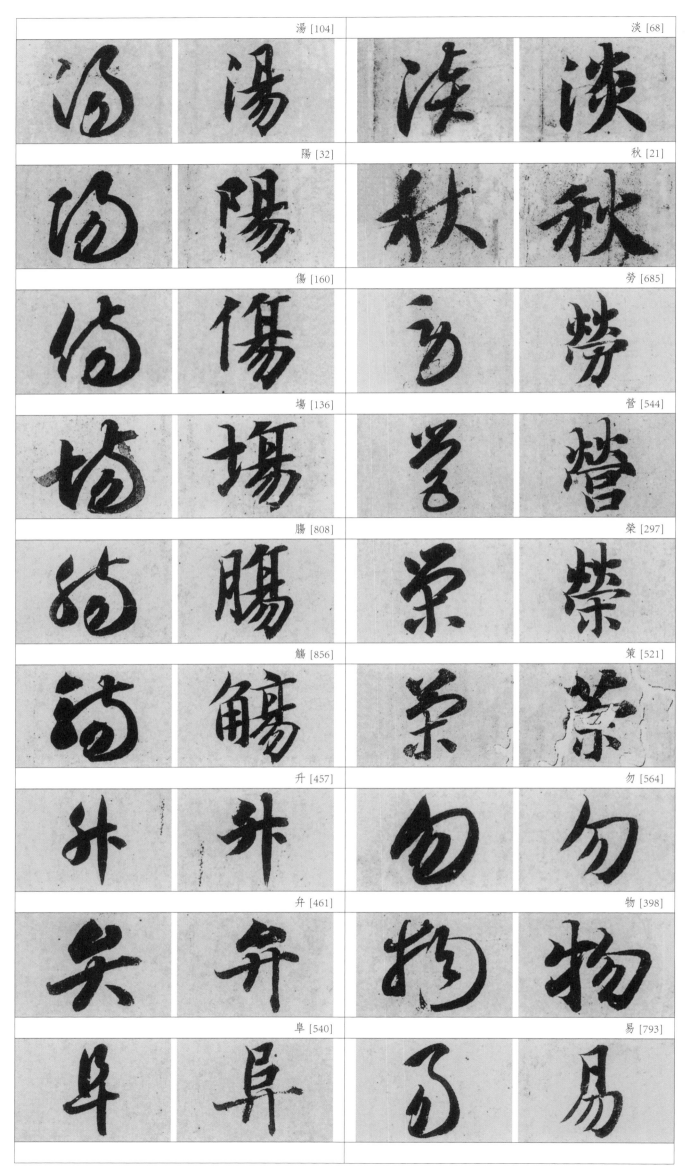

湯 [104]	淡 [68]
陽 [32]	秋 [21]
傷 [160]	勞 [685]
塲 [136]	營 [544]
腸 [808]	榮 [297]
觴 [856]	策 [521]
升 [457]	勿 [564]
弁 [461]	物 [398]
阜 [540]	易 [793]

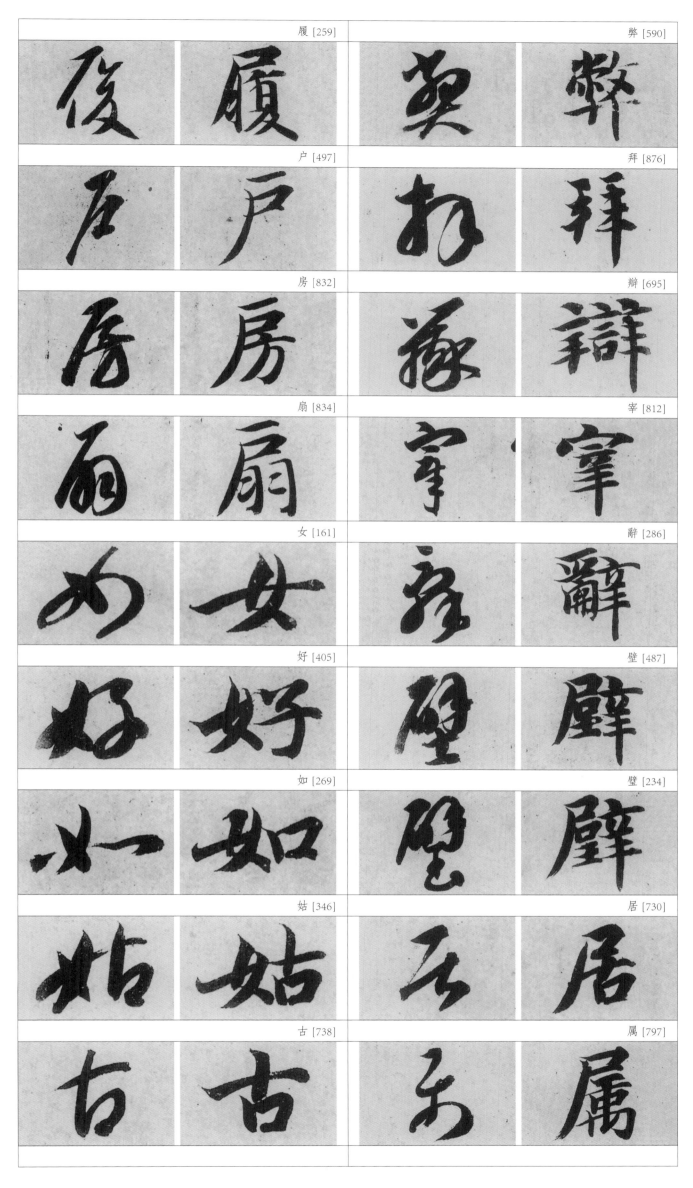

履 [259]　　　弊 [590]

户 [497]　　　拜 [876]

房 [832]　　　辩 [695]

扇 [834]　　　宰 [812]

女 [161]　　　辞 [286]

好 [405]　　　壁 [487]

如 [269]　　　璧 [234]

姑 [346]　　　居 [730]

古 [738]　　　属 [797]

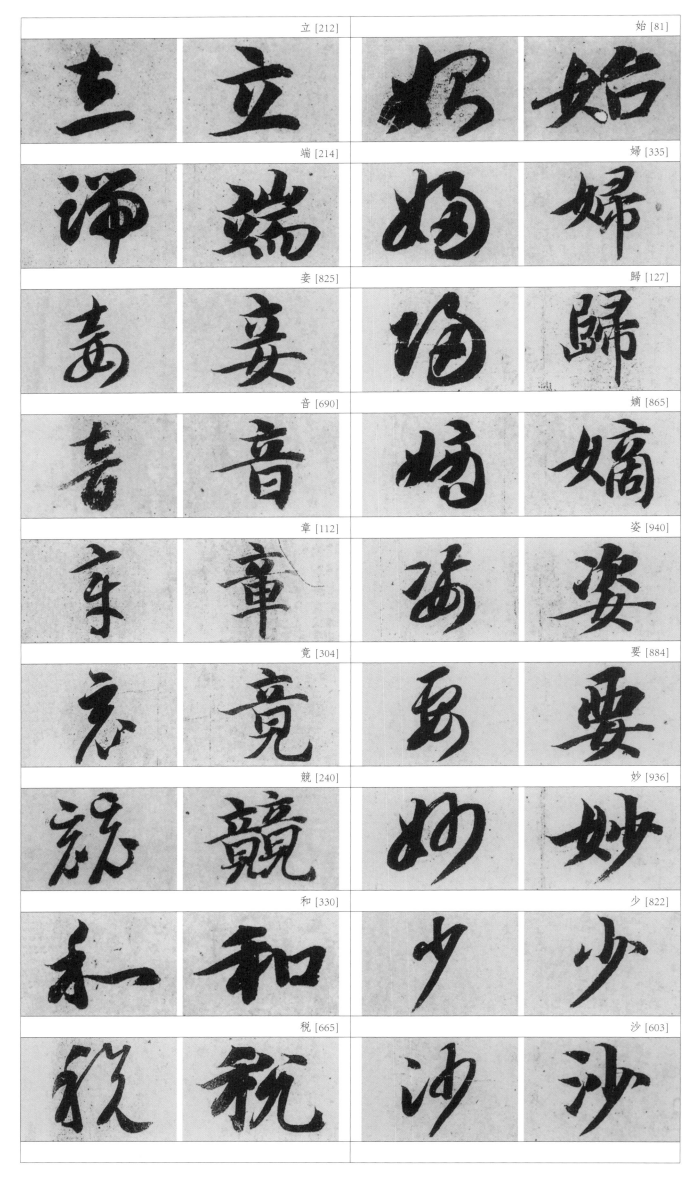

立 [212]	始 [81]
端 [214]	婦 [335]
妾 [825]	歸 [127]
音 [690]	嫡 [865]
章 [112]	姿 [940]
竟 [304]	要 [884]
競 [240]	妙 [936]
和 [330]	少 [822]
稅 [665]	沙 [603]

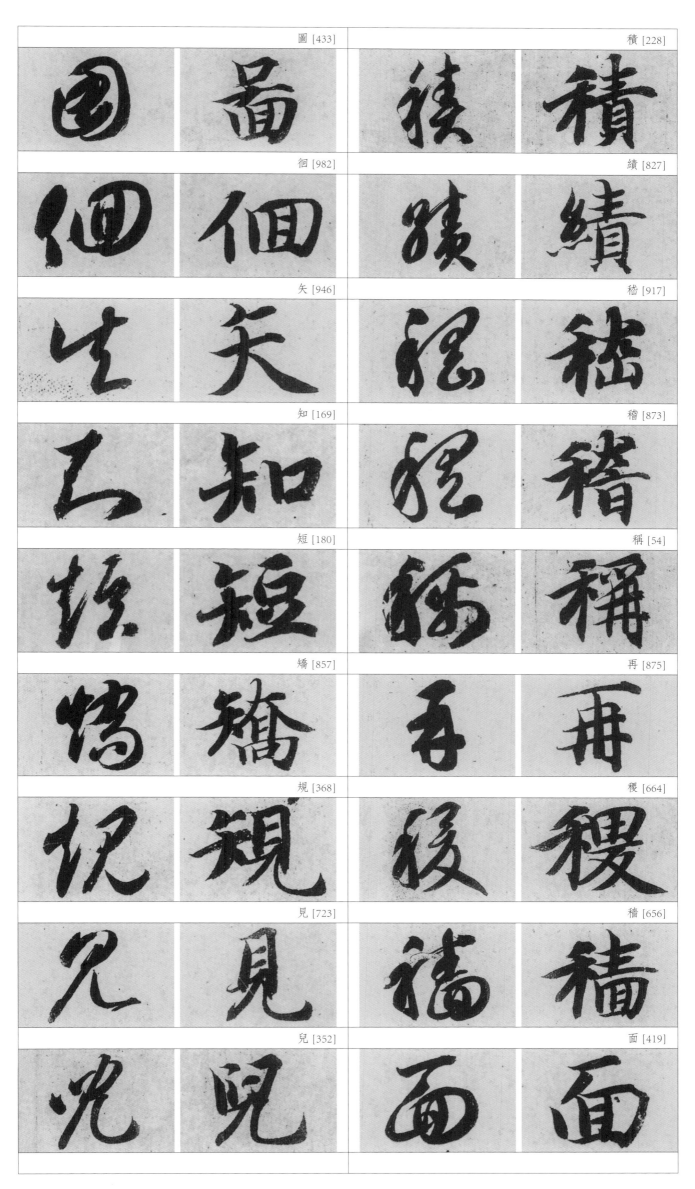

積（积）績（绩）嵇稽稱（称）再稷檣（樯）面圖（图）徊矢知短矯（矫）規（规）見（见）兒（儿）

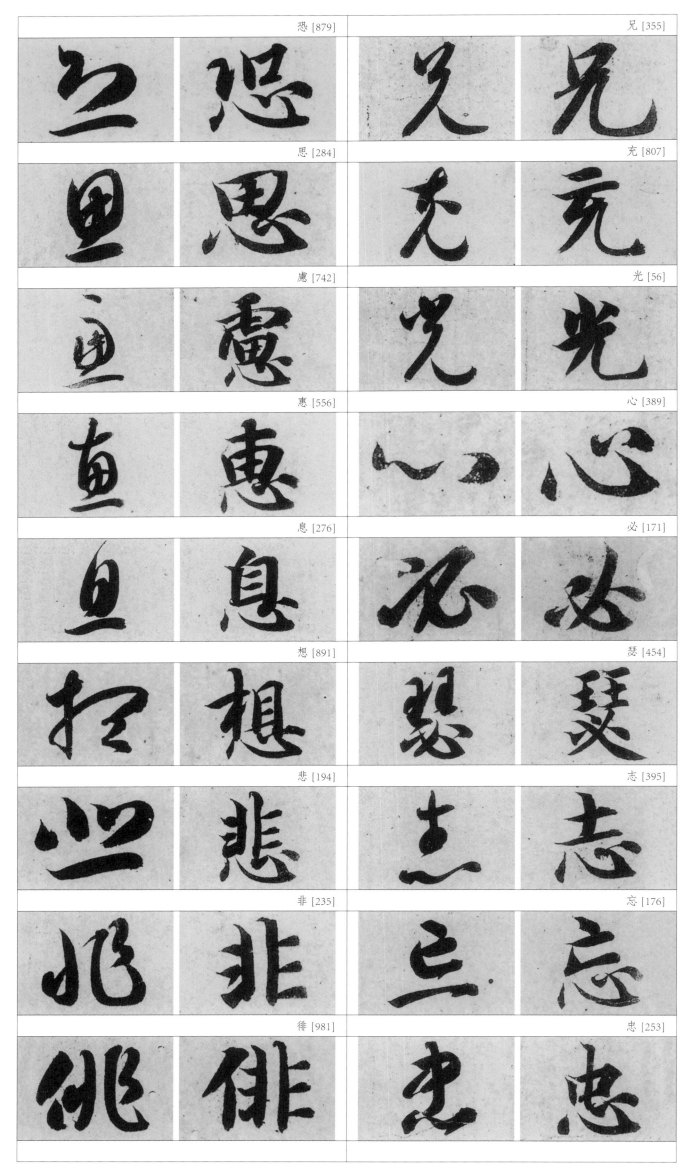

恐 [879]		兄 [355]	
思 [284]		充 [807]	
慮 [742]		光 [56]	
惠 [556]		心 [389]	
息 [276]		必 [171]	
想 [891]		瑟 [454]	
悲 [194]		志 [395]	
非 [235]		忘 [176]	
徘 [981]		忠 [253]	

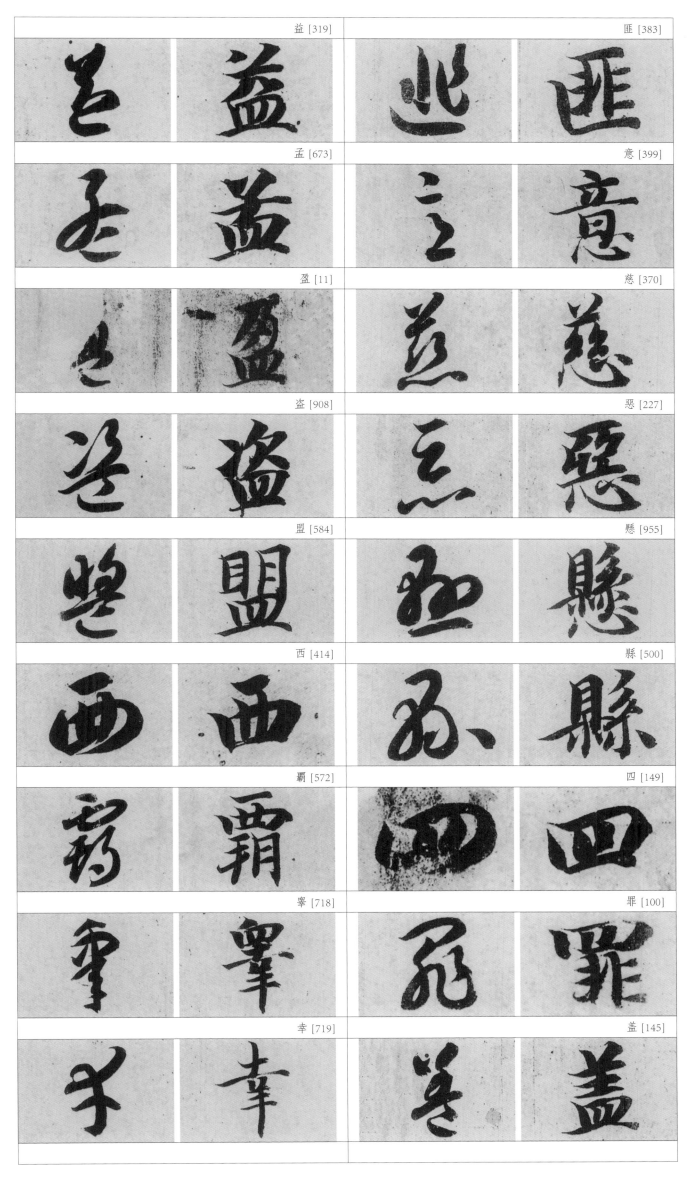

益 [319]	匪 [383]
孟 [673]	意 [399]
盈 [11]	慈 [370]
盗 [908]	惡 [227]
盟 [584]	懸 [955]
西 [414]	縣 [500]
霸 [572]	四 [149]
睾 [718]	罪 [100]
幸 [719]	盖 [145]

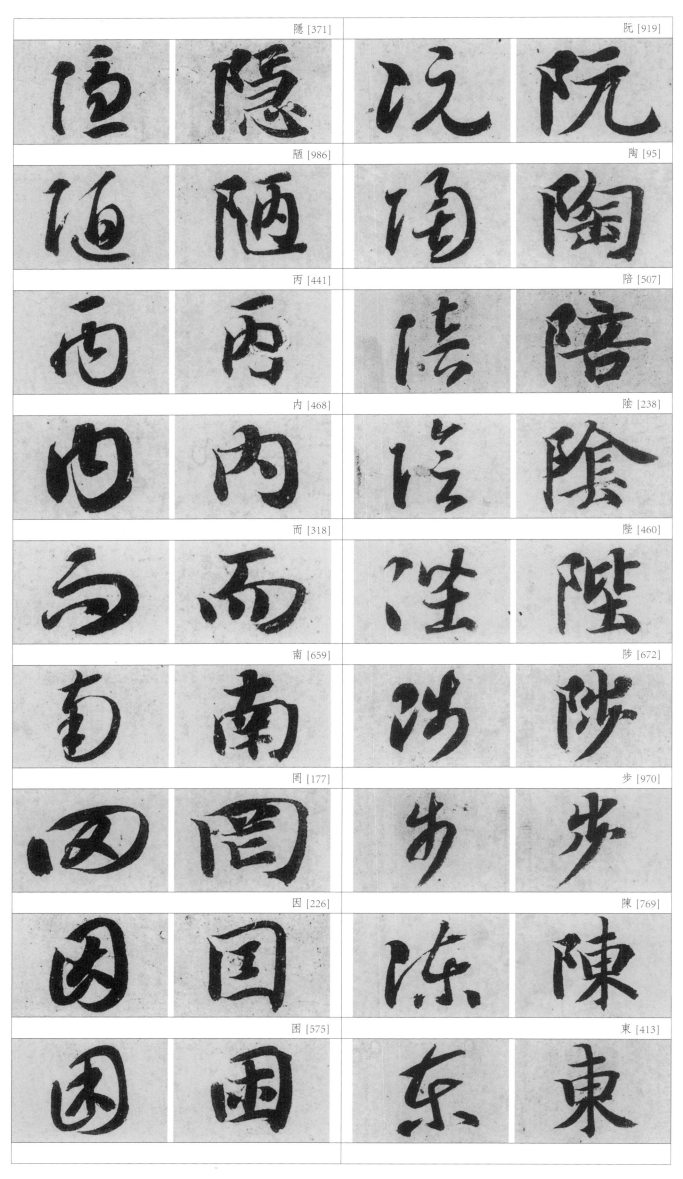

隱 [371]		阮 [919]	
陋 [986]		陶 [95]	
丙 [441]		陪 [507]	
内 [468]		陰 [238]	
而 [318]		陛 [460]	
南 [659]		陟 [672]	
罔 [177]		步 [970]	
因 [226]		陳 [769]	
困 [575]		東 [413]	

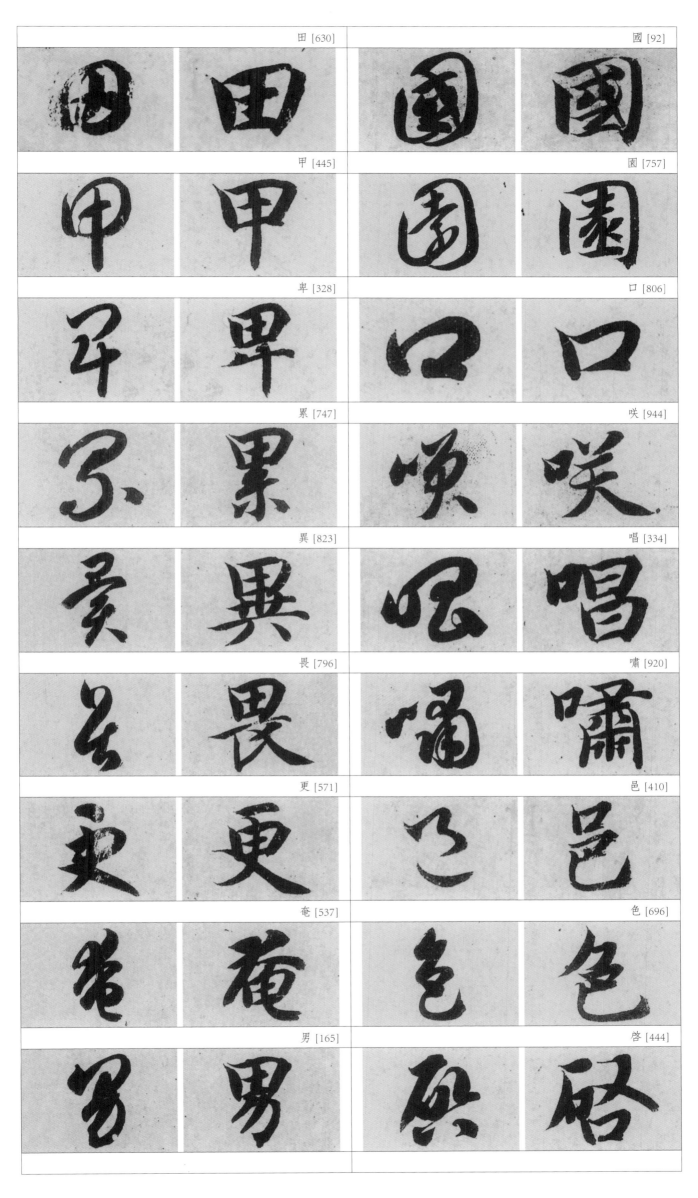

國（国）園（园）口咲（笑）唱嘯（啸）邑色啓（启）田甲卑累異（异）畏更奄男

田 [630]	國 [92]
甲 [445]	園 [757]
卑 [328]	口 [806]
累 [747]	咲 [944]
異 [823]	唱 [334]
畏 [796]	嘯 [920]
更 [571]	邑 [410]
奄 [537]	色 [696]
男 [165]	啓 [444]

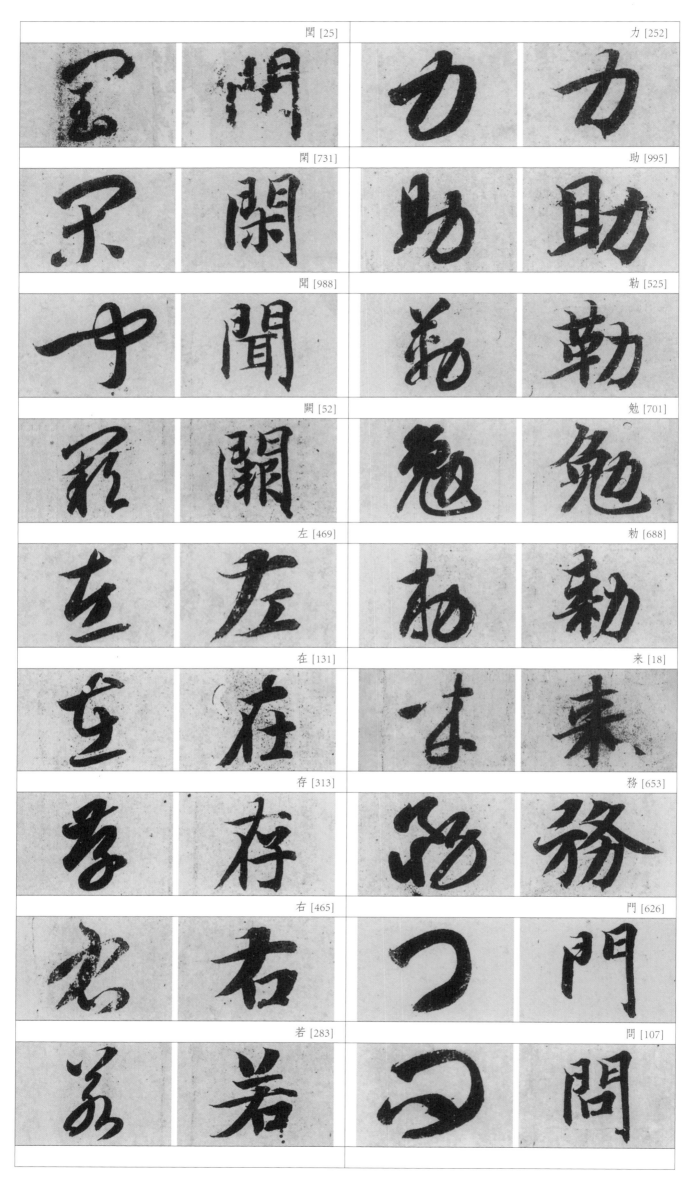

閏 [25]		力 [252]	
閑 [731]		助 [995]	
聞 [988]		勒 [525]	
闢 [52]		勉 [701]	
左 [469]		勑 [688]	
在 [131]		来 [18]	
存 [313]		務 [653]	
右 [465]		門 [626]	
若 [283]		問 [107]	

刑 [592]	石 [636]
形 [213]	礌 [635]
凋 [768]	竭 [251]
調 [31]	碑 [526]
周 [101]	礌 [529]
逼 [728]	磐 [427]
迴 [554]	妍 [943]
筵 [450]	并 [616]
随 [336]	並 [933]

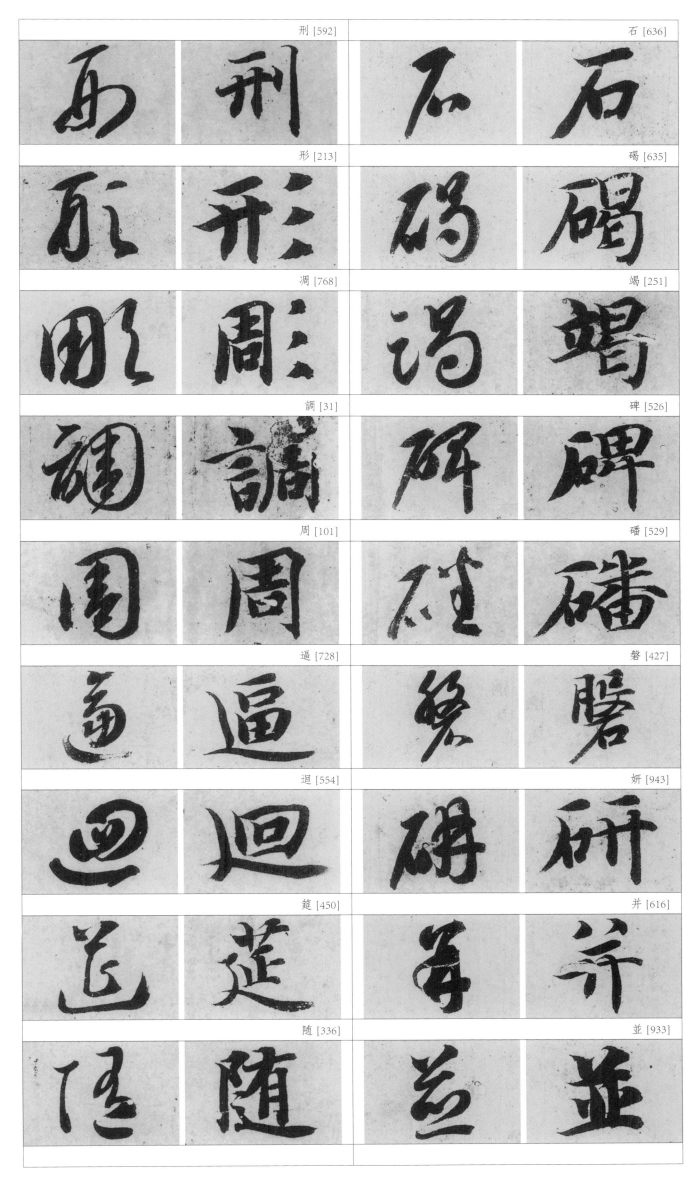

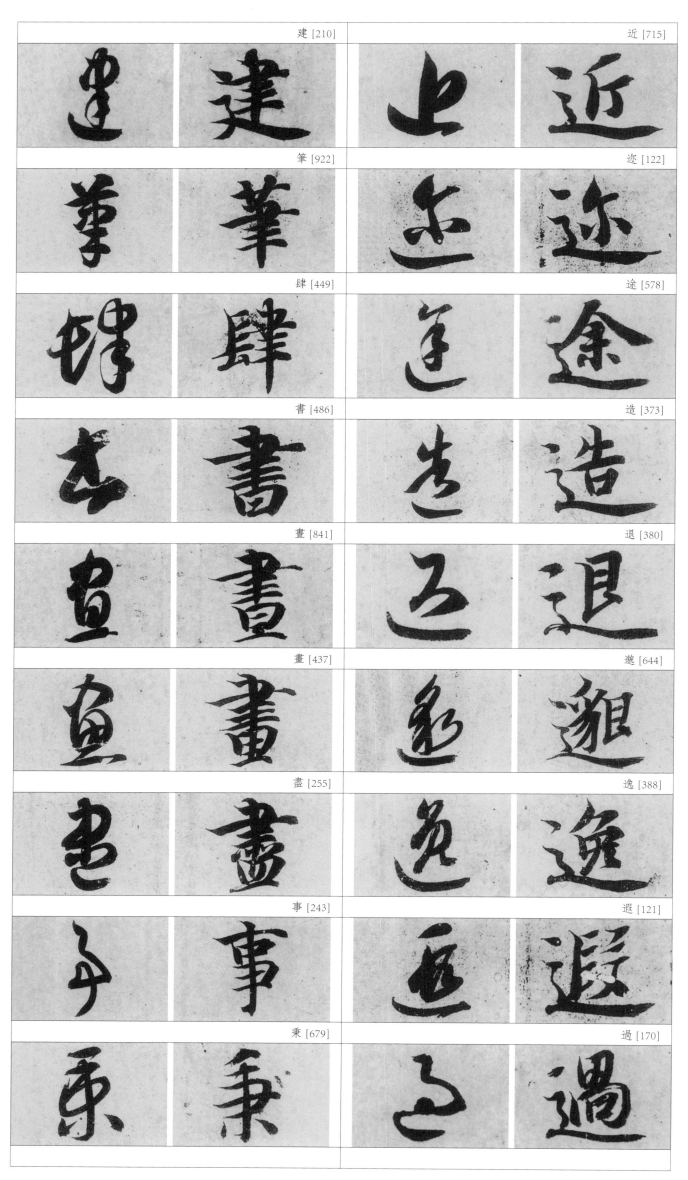

建 [210]　　　　　　　近 [715]

筆 [922]　　　　　　　迩 [122]

肆 [449]　　　　　　　途 [578]

書 [486]　　　　　　　造 [373]

畫 [841]　　　　　　　退 [380]

畫 [437]　　　　　　　邅 [644]

盡 [255]　　　　　　　逸 [388]

事 [243]　　　　　　　遐 [121]

秉 [679]　　　　　　　過 [170]

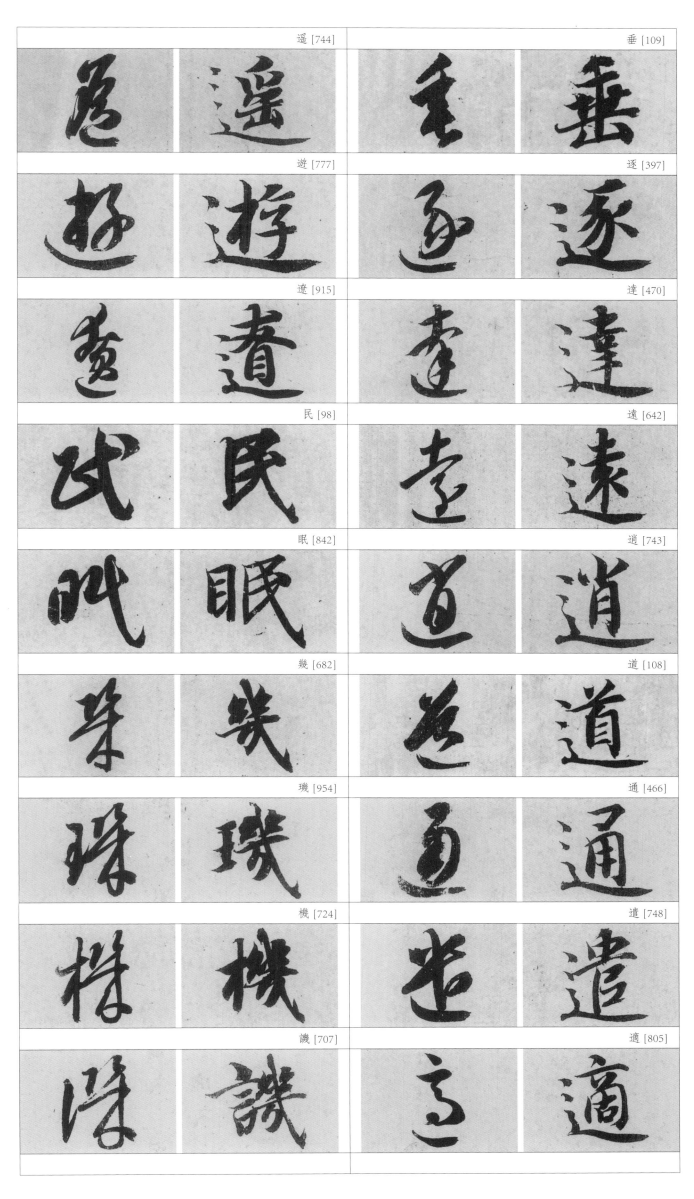

遥 [744]　　垂 [109]

遊 [777]　　逐 [397]

遼 [915]　　達 [470]

民 [98]　　遠 [642]

眠 [842]　　逍 [743]

幾 [682]　　道 [108]

璣 [954]　　通 [466]

機 [724]　　遣 [748]

譏 [707]　　適 [805]

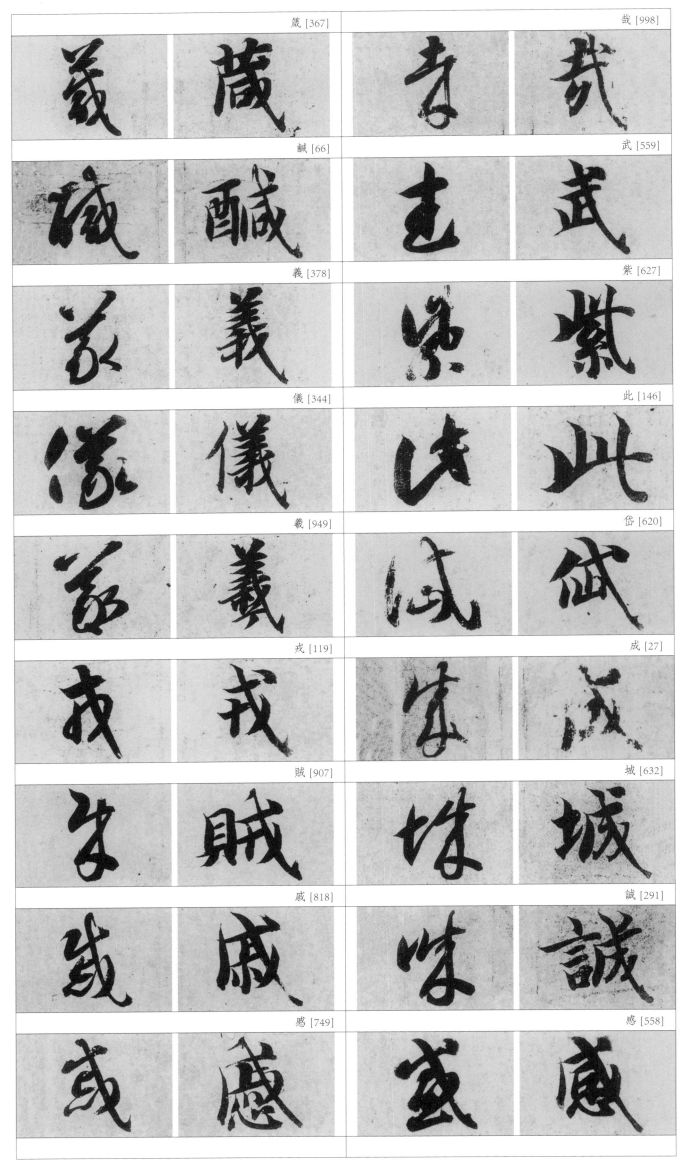

箴 [367]	哉 [998]
鹹 [66]	武 [559]
義 [378]	紫 [627]
儀 [344]	此 [146]
羲 [949]	岱 [620]
戎 [119]	成 [27]
賊 [907]	城 [632]
戚 [818]	誠 [291]
慼 [749]	感 [558]

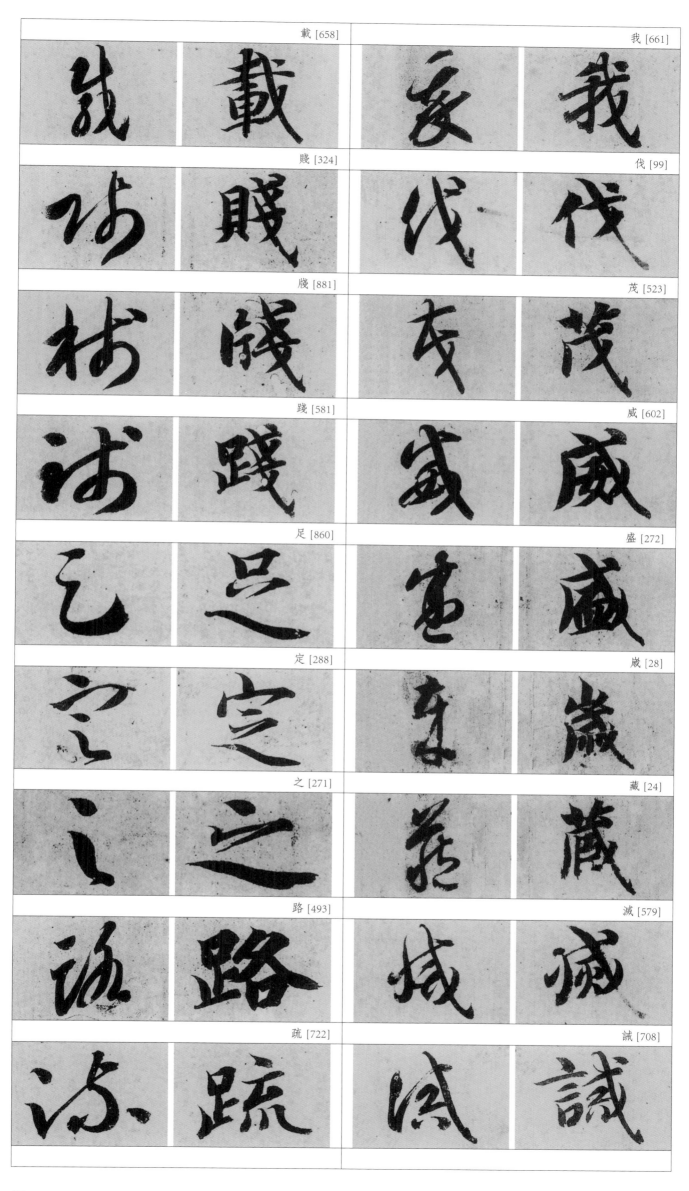

載 [658]		我 [661]	
賤 [324]		伐 [99]	
牋 [881]		茂 [523]	
踐 [581]		威 [602]	
足 [860]		盛 [272]	
定 [288]		崴 [28]	
之 [271]		藏 [24]	
路 [493]		滅 [579]	
疏 [722]		誡 [708]	

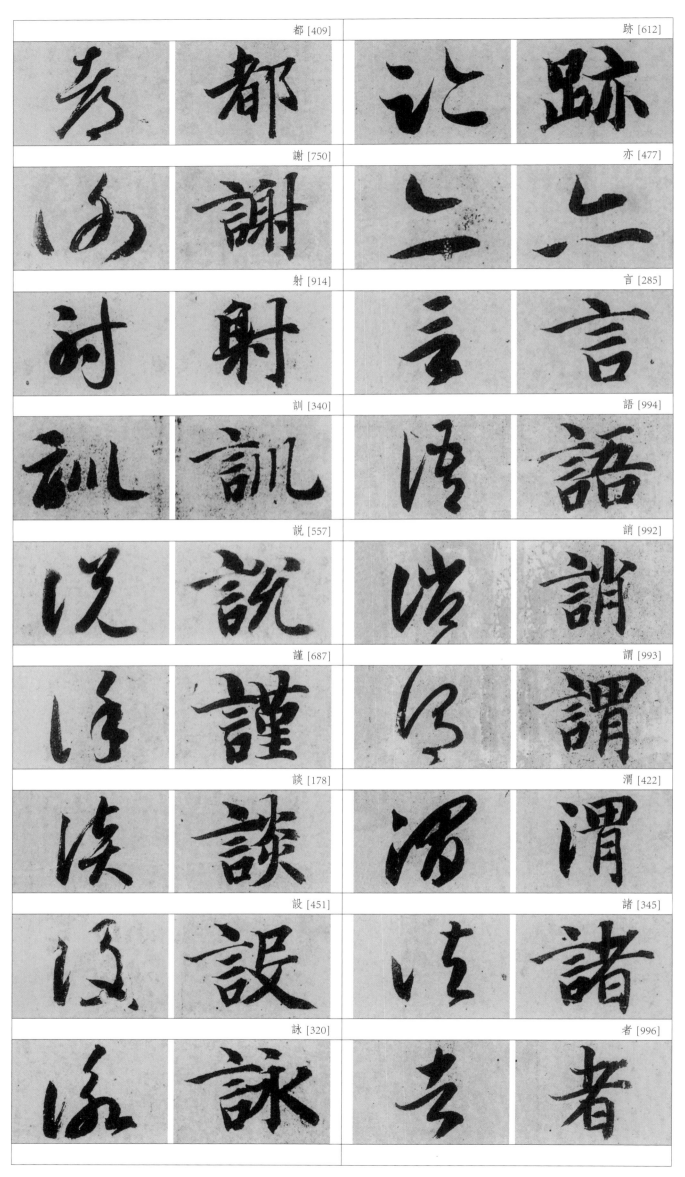

都 [409]	跡 [612]
謝 [750]	亦 [477]
射 [914]	言 [285]
訓 [340]	語 [994]
說 [557]	誚 [992]
謹 [687]	謂 [993]
談 [178]	渭 [422]
設 [451]	諸 [345]
詠 [320]	者 [996]

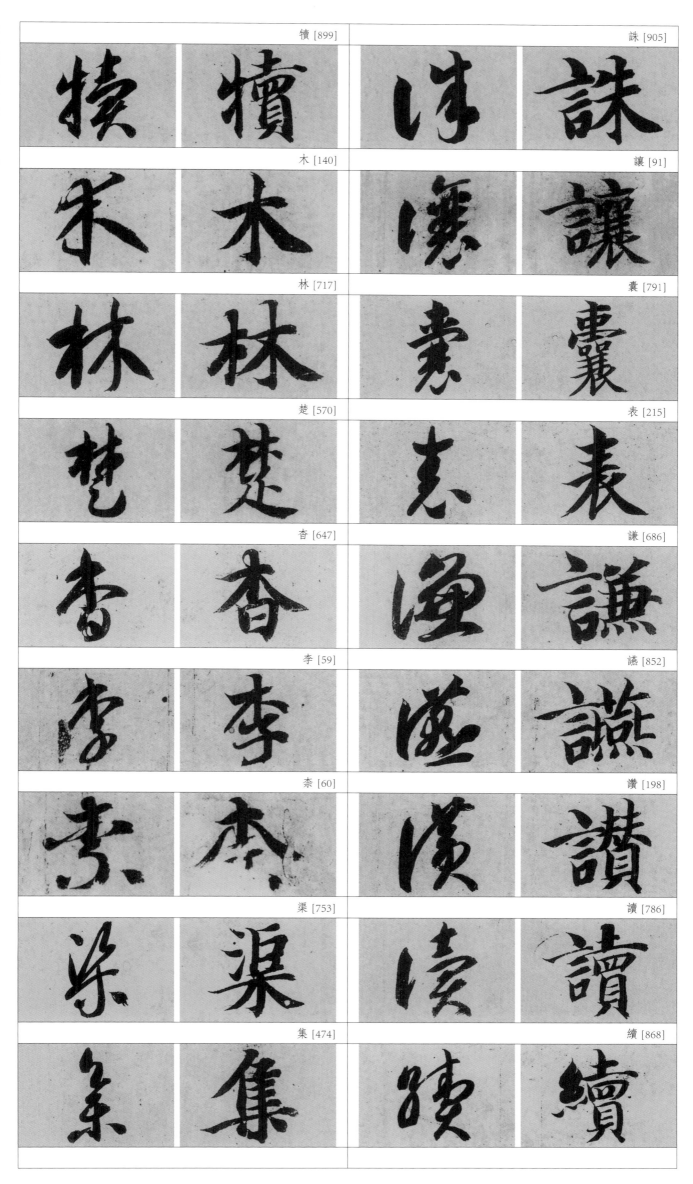

誅 [899]

木 [140]

林 [717]

楚 [570]

杏 [647]

李 [59]

奈 [60]

渠 [753]

集 [474]

誅 [905]

讓 [91]

囊 [791]

表 [215]

謙 [686]

讌 [852]

讚 [198]

讀 [786]

續 [868]

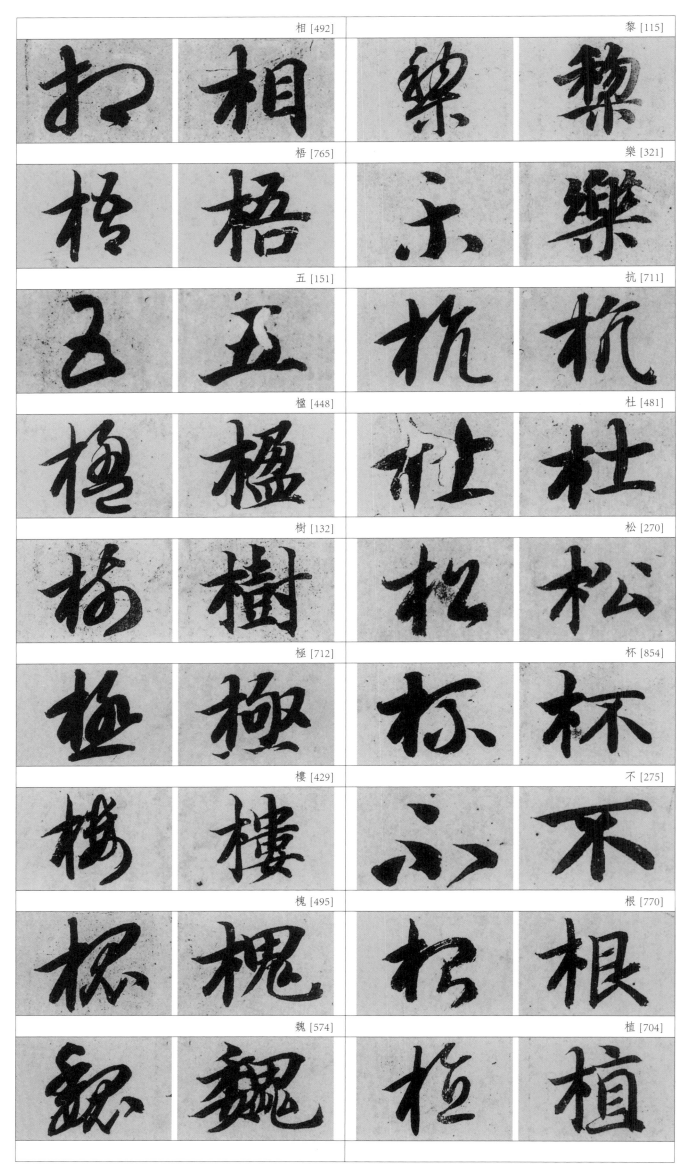

相 [492]		黎 [115]	
梧 [765]		樂 [321]	
五 [151]		抗 [711]	
楹 [448]		杜 [481]	
樹 [132]		松 [270]	
極 [712]		杯 [854]	
樓 [429]		不 [275]	
槐 [495]		根 [770]	
魏 [574]		植 [704]	

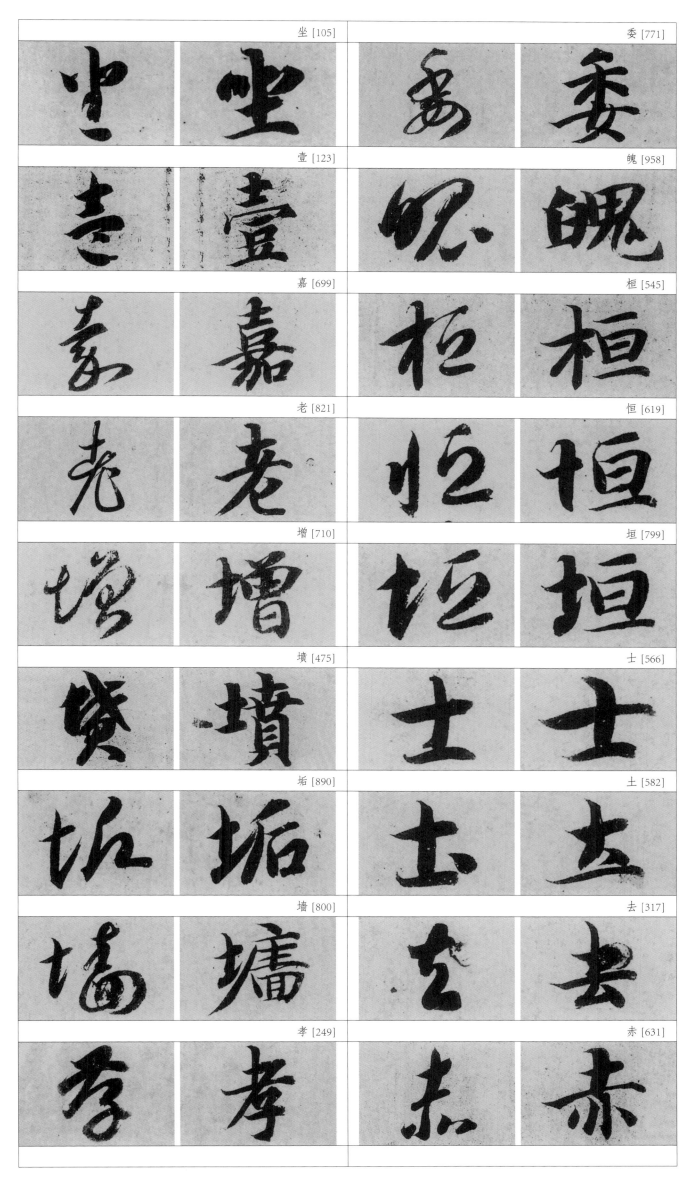

坐 [105]　　委 [771]

壹 [123]　　魄 [958]

嘉 [699]　　桓 [545]

老 [821]　　恒 [619]

增 [710]　　垣 [799]

墳 [475]　　士 [566]

垢 [890]　　土 [582]

墙 [800]　　去 [317]

孝 [249]　　赤 [631]

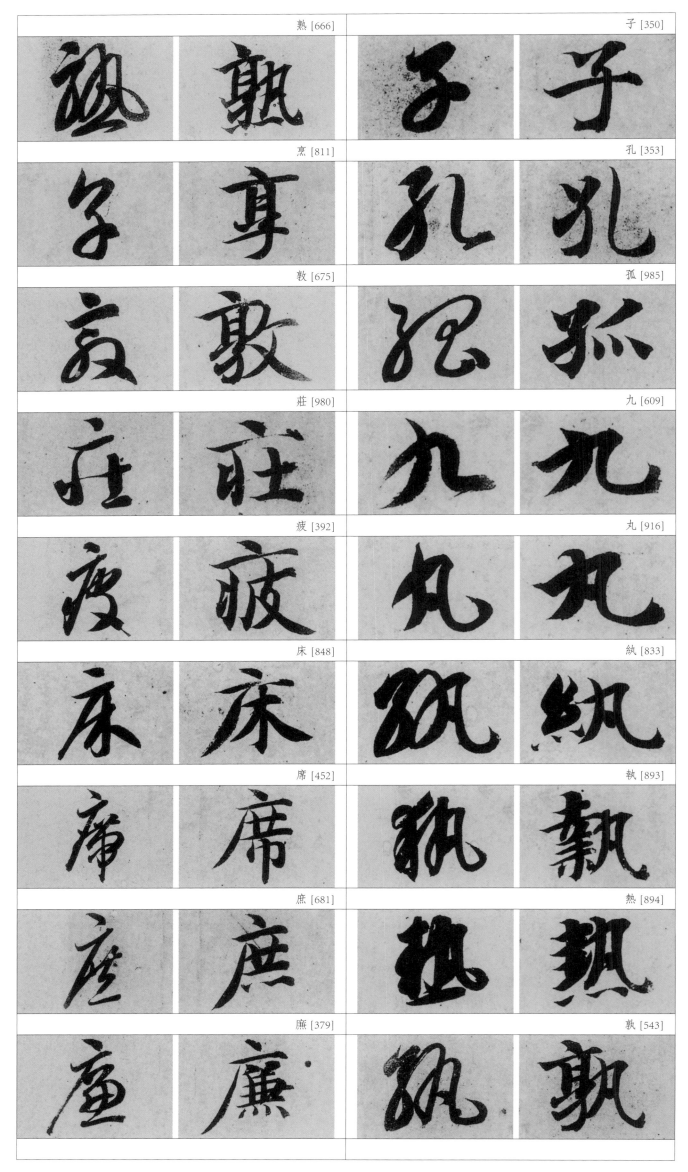

熟 [666]		子 [350]	
烹 [811]		孔 [353]	
敦 [675]		孤 [985]	
莊 [980]		九 [609]	
疲 [392]		丸 [916]	
床 [848]		紈 [833]	
席 [452]		執 [893]	
庶 [681]		熱 [894]	
廉 [379]		孰 [543]	

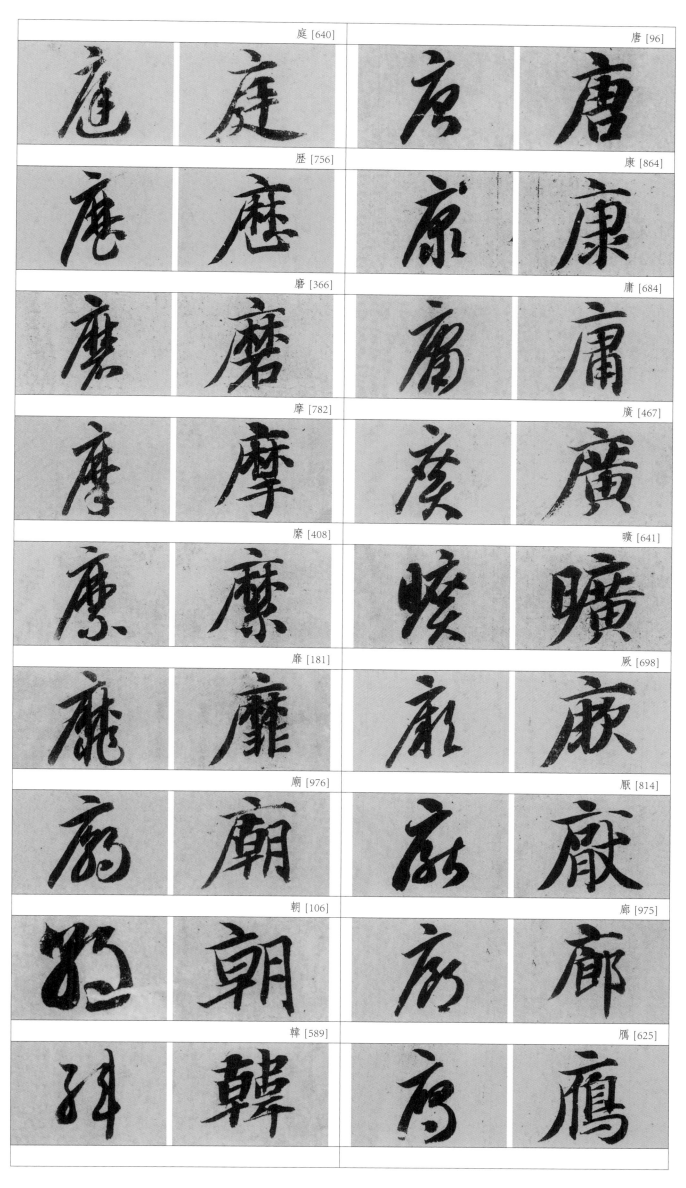

庭 [640]　唐 [96]

歷 [756]　康 [864]

磨 [366]　庸 [684]

摩 [782]　廣 [467]

縻 [408]　曠 [641]

靡 [181]　厥 [698]

廟 [976]　厰 [814]

朝 [106]　廊 [975]

韓 [589]　鴈 [625]

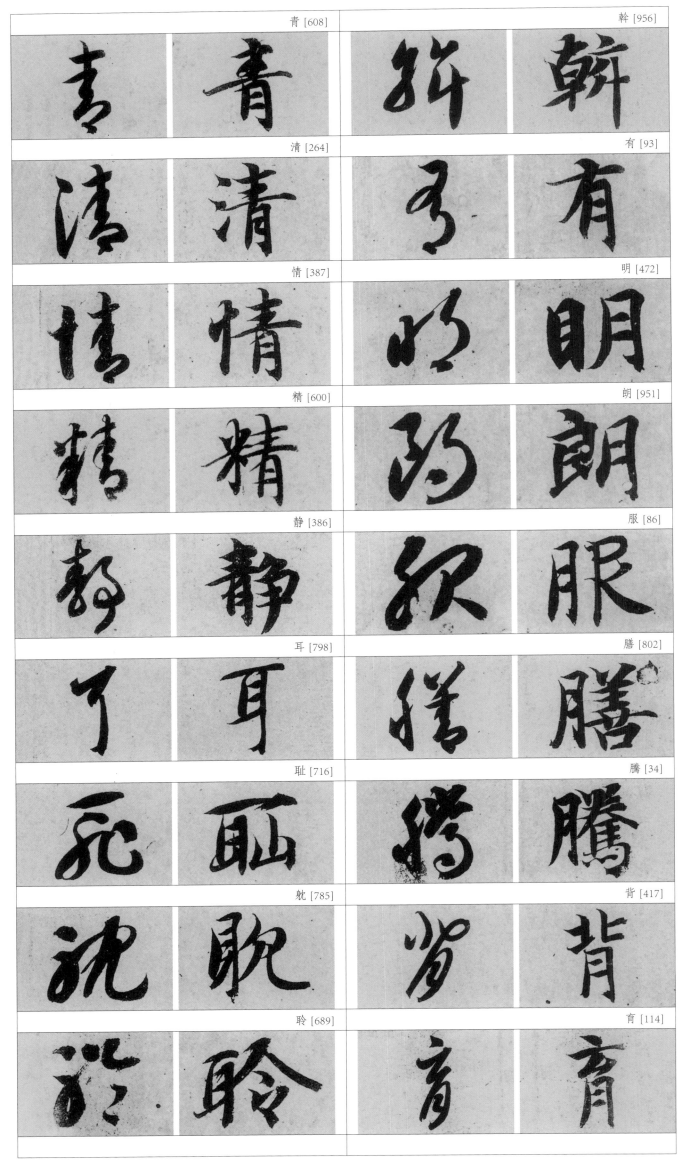

青 [608]	斡 [956]
清 [264]	有 [93]
情 [387]	明 [472]
精 [600]	朗 [951]
静 [386]	服 [86]
耳 [798]	膳 [802]
耻 [716]	騰 [34]
眈 [785]	背 [417]
聆 [689]	育 [114]

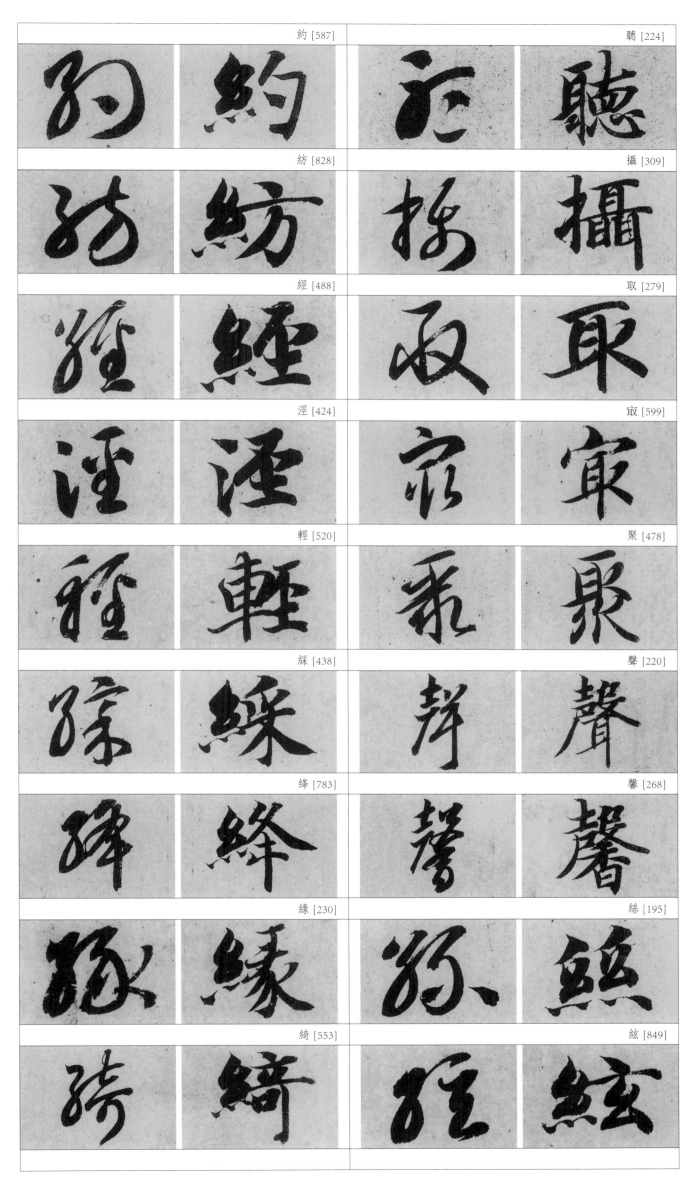

約 [587]

聽 [224]

紡 [828]

攝 [309]

經 [488]

取 [279]

涇 [424]

寂 [599]

輕 [520]

聚 [478]

綵 [438]

聲 [220]

絳 [783]

馨 [268]

緣 [230]

絲 [195]

綺 [553]

絃 [849]

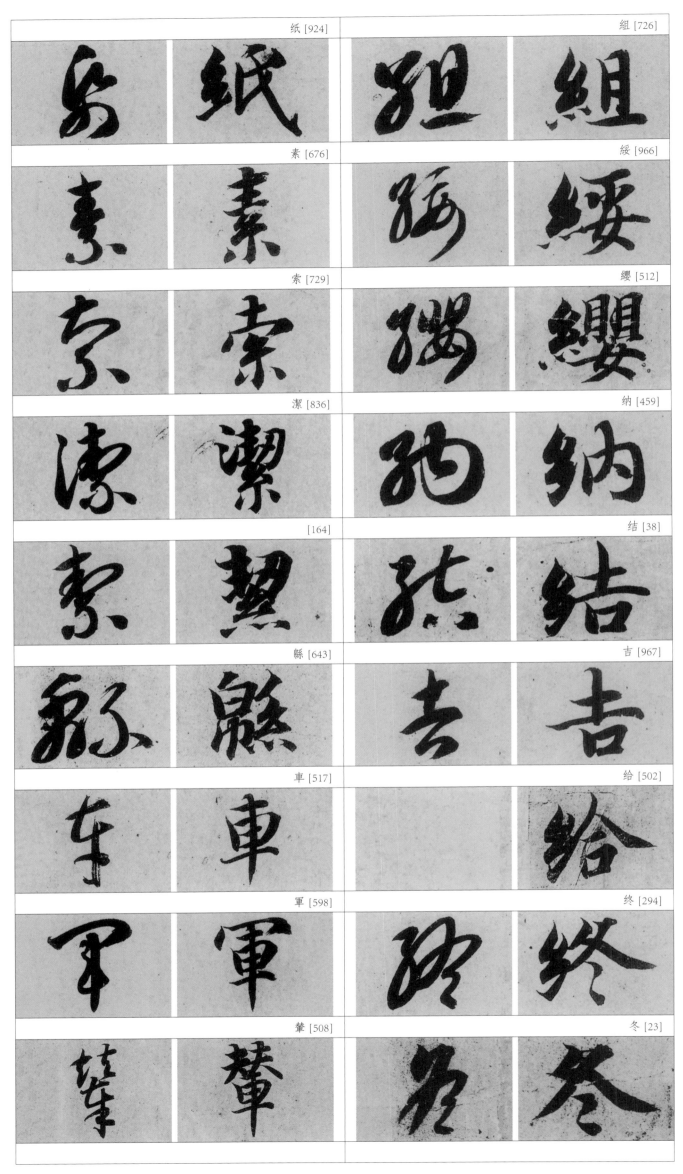

紙 [924]		組 [726]	
素 [676]		綏 [966]	
索 [729]		纓 [512]	
潔 [836]		納 [459]	
[164]		結 [38]	
縣 [643]		吉 [967]	
車 [517]		給 [502]	
軍 [598]		終 [294]	
輦 [508]		冬 [23]	

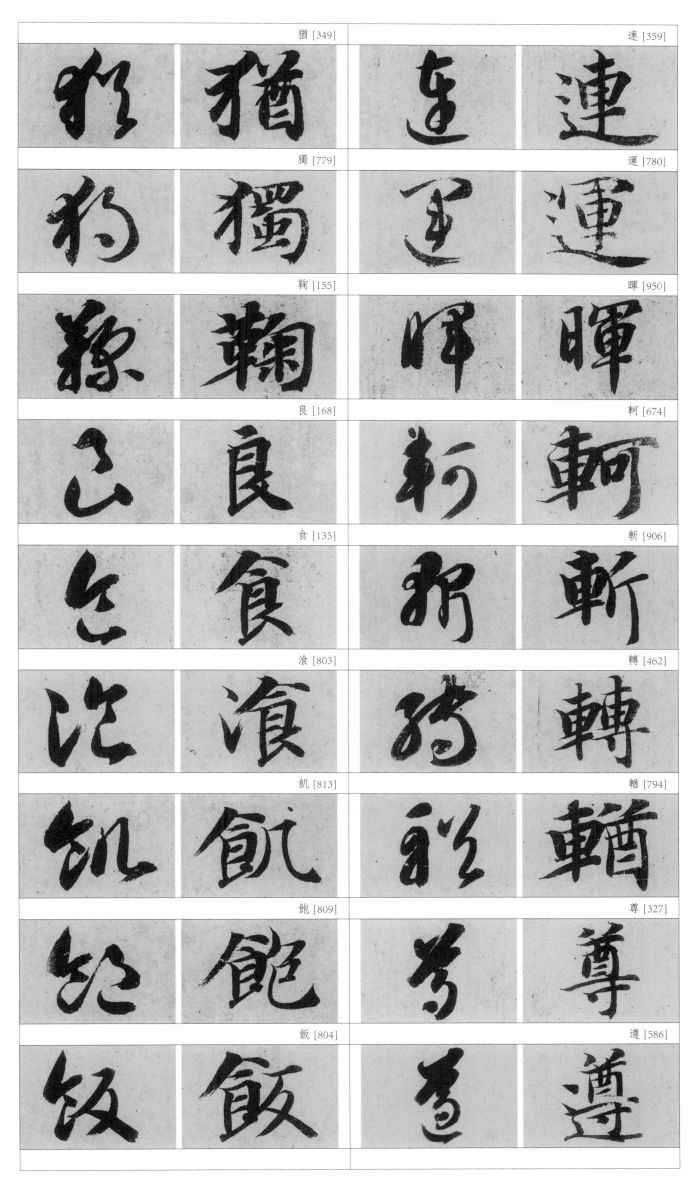

猶 [349]　連 [359]
獨 [779]　運 [780]
鞠 [155]　暉 [950]
良 [168]　軻 [674]
食 [135]　斬 [906]
滄 [803]　轉 [462]
飢 [813]　輶 [794]
飽 [809]　尊 [327]
飯 [804]　遵 [586]

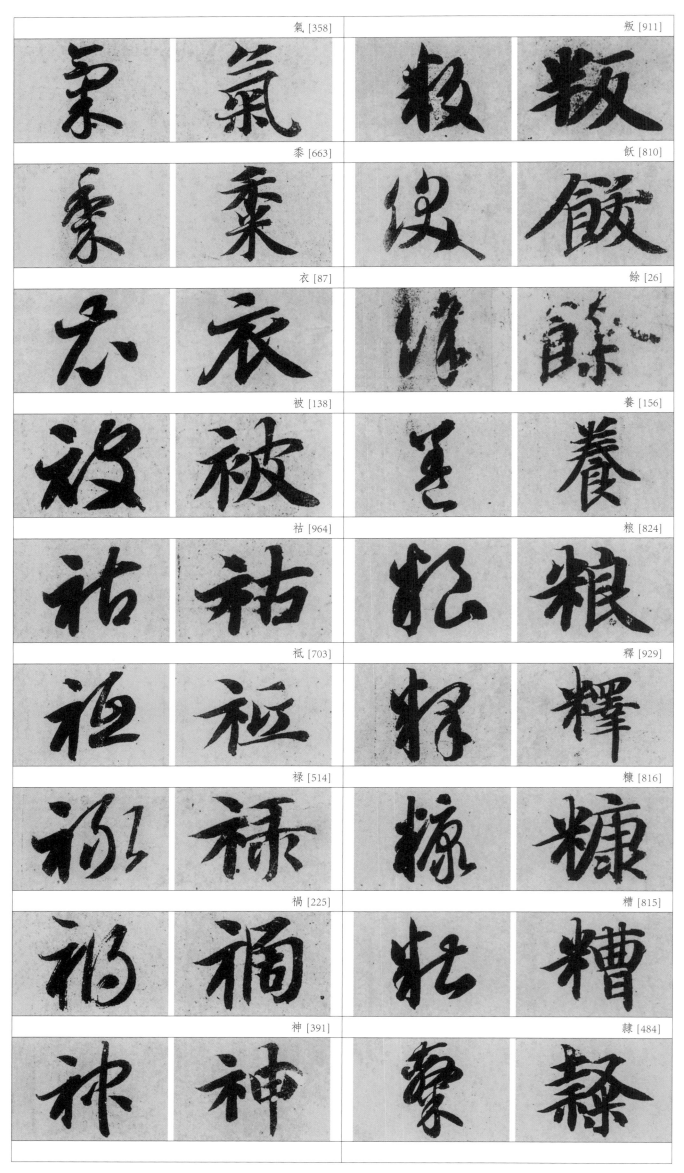

氣 [358]　　叛 [911]

黍 [663]　　飫 [810]

衣 [87]　　餘 [26]

被 [138]　　養 [156]

祐 [964]　　粮 [824]

祇 [703]　　釋 [929]

禄 [514]　　糠 [816]

禍 [225]　　糟 [815]

神 [391]　　隸 [484]

禪（禅）福禮（礼）體（体）骸祀肥杷己惟帷推維（维）雅誰（谁）難（难）離（离）雞（鸡）

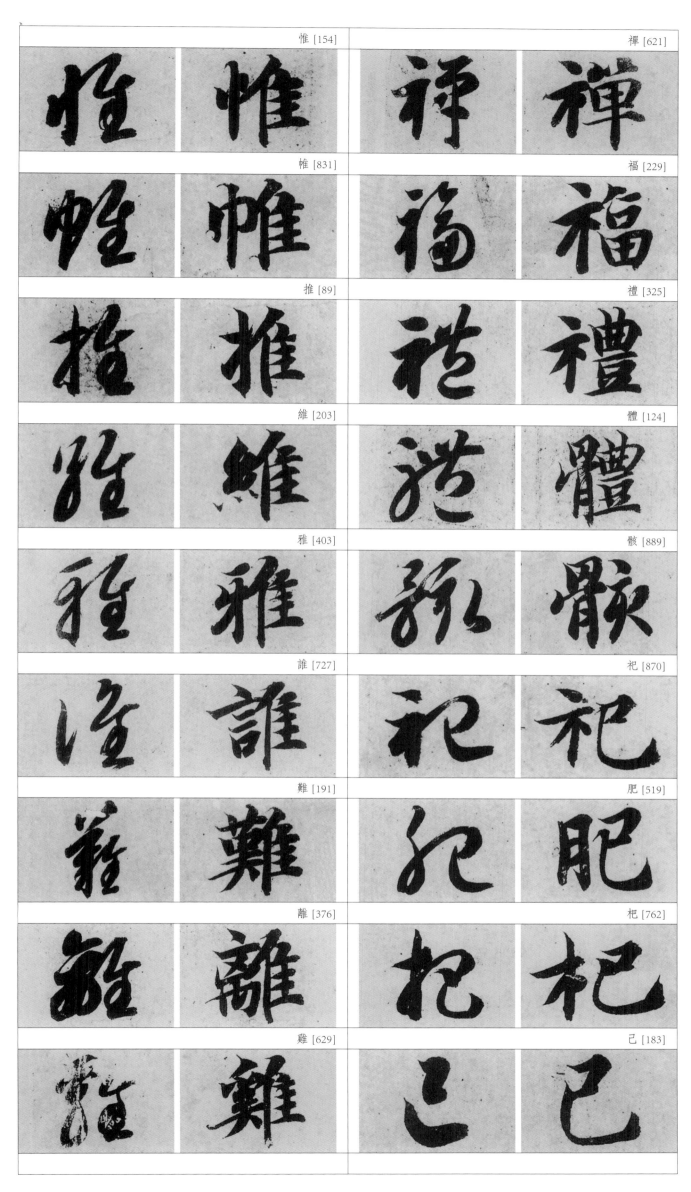

惟 [154]	禪 [621]
帷 [831]	福 [229]
推 [89]	禮 [325]
維 [203]	體 [124]
雅 [403]	骸 [889]
誰 [727]	祀 [870]
難 [191]	肥 [519]
離 [376]	杷 [762]
雞 [629]	己 [183]

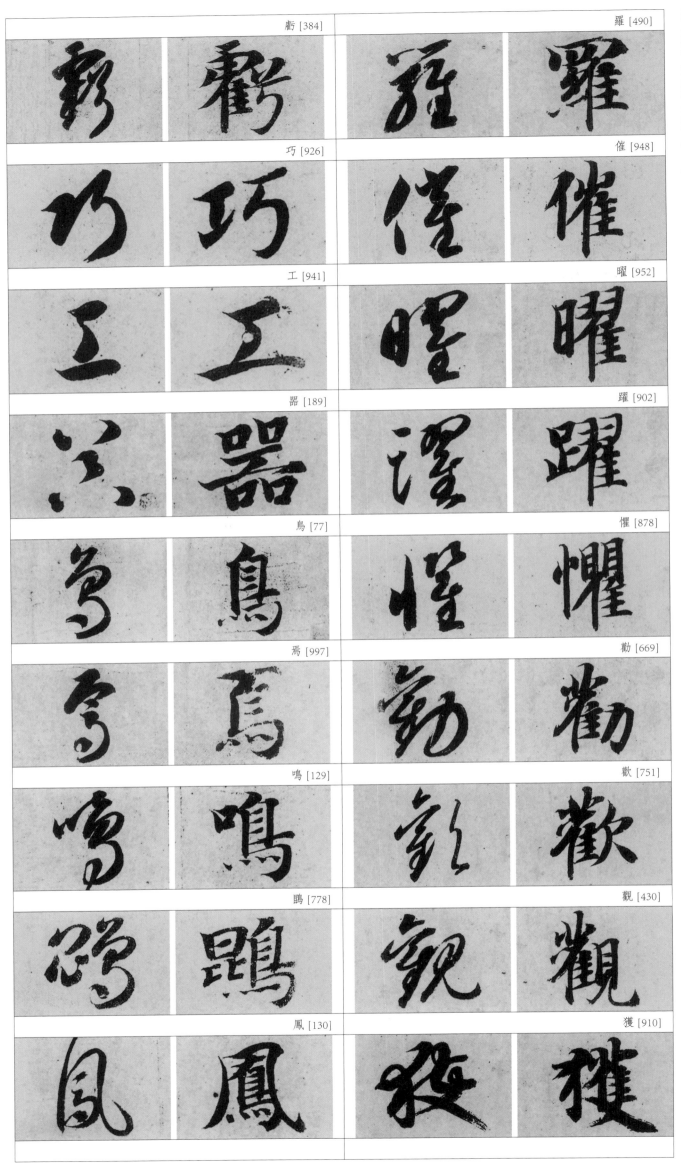

虧 [384]	羅 [490]
巧 [926]	催 [948]
工 [941]	曜 [952]
噐 [189]	躍 [902]
鳥 [77]	懼 [878]
焉 [997]	勸 [669]
鳴 [129]	歡 [751]
鵾 [778]	觀 [430]
鳳 [130]	獲 [910]

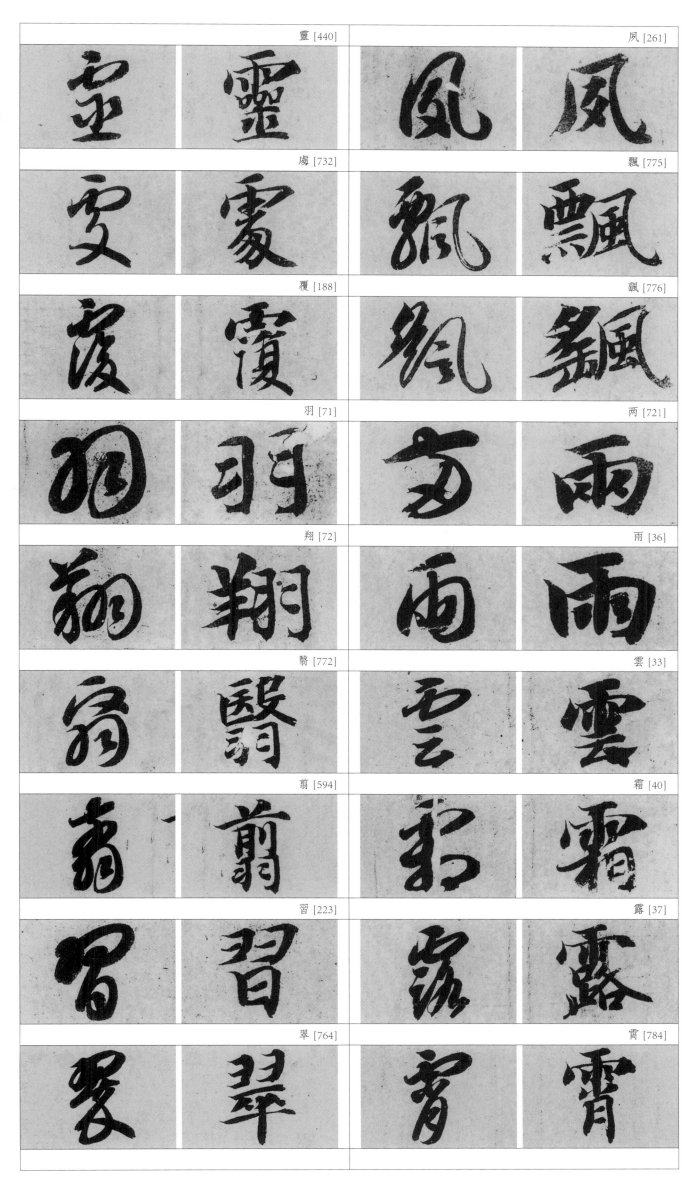

凤飘（飘）飙（飘）两雨云（云）霜露霄灵（灵）虏（处）覆羽翔翳翦习（习）翠

靈 [440]　　　凤 [261]

虏 [732]　　　飘 [775]

覆 [188]　　　飙 [776]

羽 [71]　　　两 [721]

翔 [72]　　　雨 [36]

翳 [772]　　　雲 [33]

翦 [594]　　　霜 [40]

習 [223]　　　露 [37]

翠 [764]　　　霄 [784]

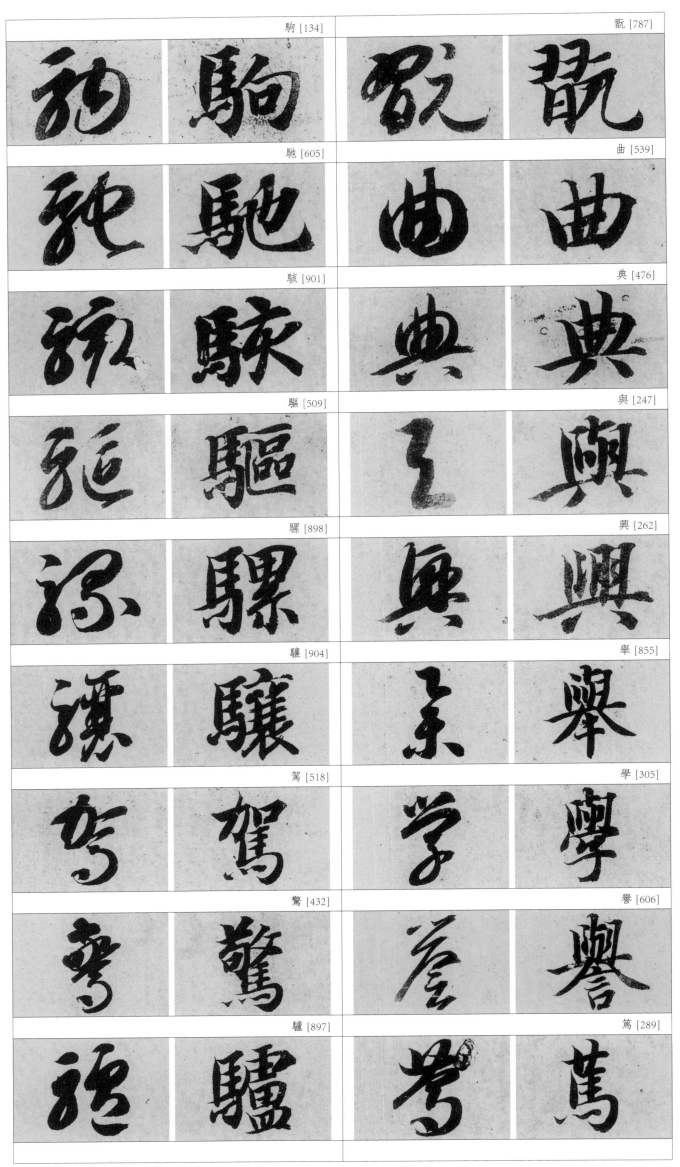

駒 [134]　　　　玩 [787]

馳 [605]　　　　曲 [539]

駭 [901]　　　　典 [476]

驅 [509]　　　　與 [247]

驟 [898]　　　　興 [262]

驤 [904]　　　　舉 [855]

駕 [518]　　　　學 [305]

驚 [432]　　　　譽 [606]

驢 [897]　　　　篤 [289]

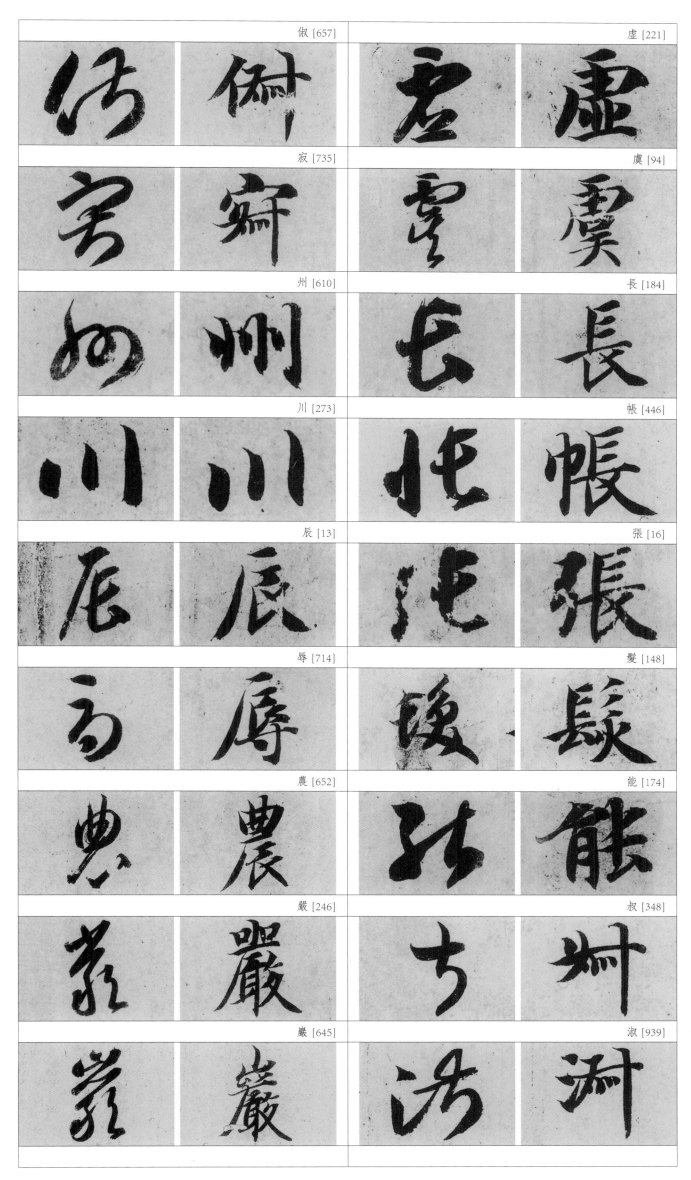

虚虞长（长）帐（帐）张（张）髪（发）能叔淑俶寂州川辰辱農（农）嚴（严）巌（岩）

俶 [657]　　　虚 [221]

寂 [735]　　　虞 [94]

州 [610]　　　長 [184]

川 [273]　　　帳 [446]

辰 [13]　　　張 [16]

辱 [714]　　　髪 [148]

農 [652]　　　能 [174]

嚴 [246]　　　叔 [348]

巌 [645]　　　淑 [939]

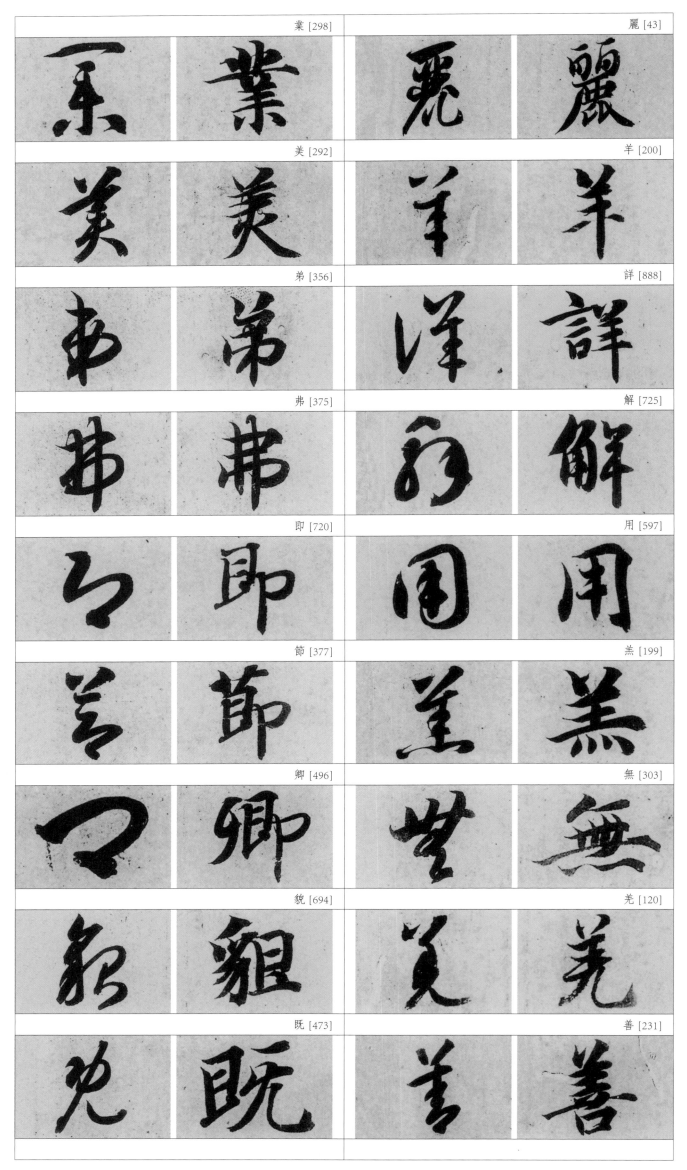

業 [298]
麗 [43]
美 [292]
羊 [200]
弟 [356]
詳 [888]
弗 [375]
解 [725]
即 [720]
用 [597]
節 [377]
羔 [199]
卿 [496]
無 [303]
貌 [694]
羌 [120]
既 [473]
善 [231]

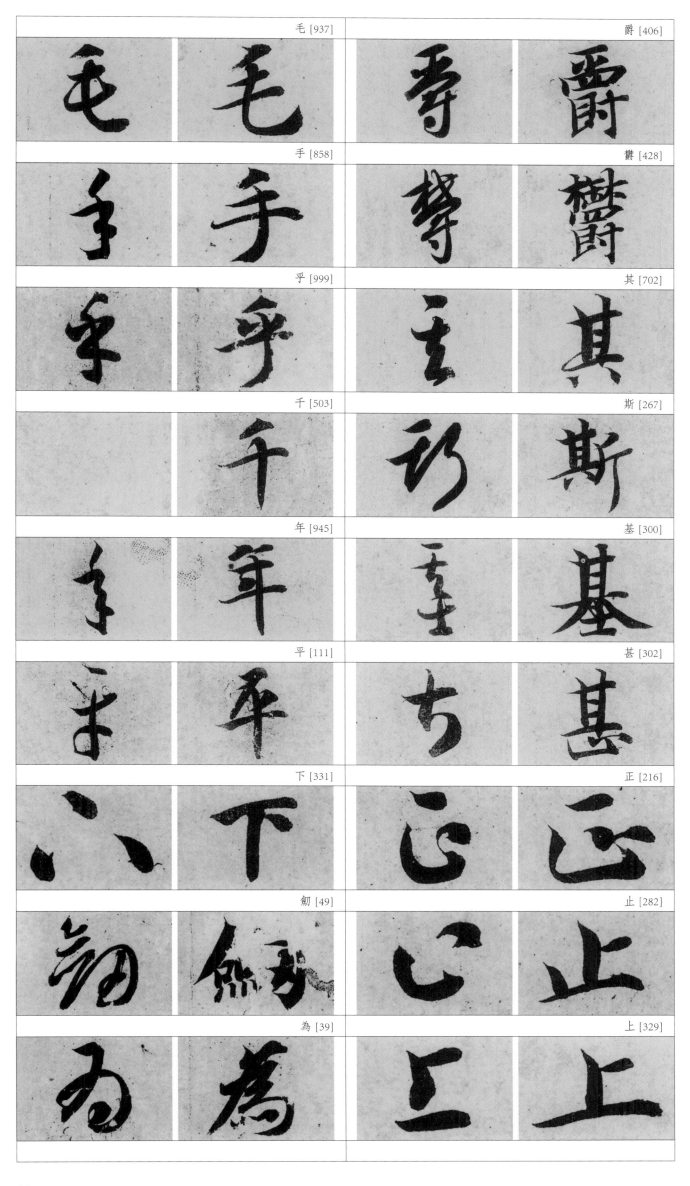

爵爨（郁）其斯基甚正止上毛手乎千年平下劒（剑）為（为）

毛 [937]　　爵 [406]

手 [858]　　爨 [428]

平 [999]　　其 [702]

千 [503]　　斯 [267]

年 [945]　　基 [300]

平 [111]　　甚 [302]

下 [331]　　正 [216]

劒 [49]　　止 [282]

為 [39]　　上 [329]

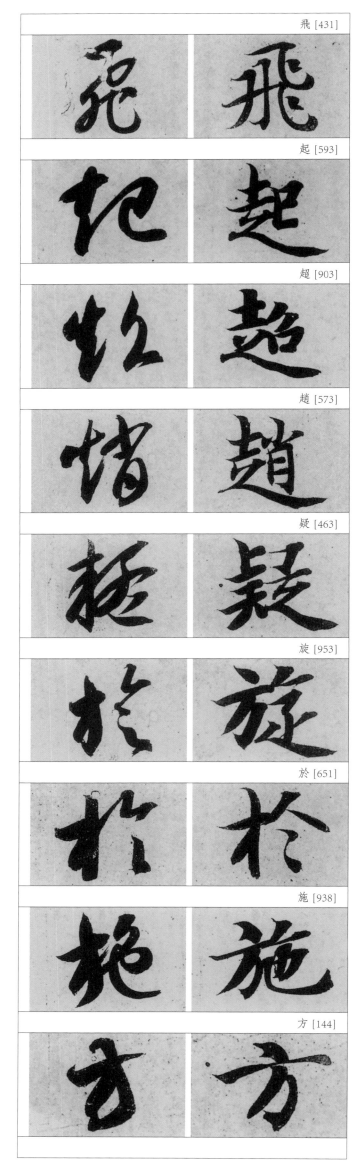

飛 [431]

起 [593]

超 [903]

趙 [573]

疑 [463]

旋 [953]

於 [651]

施 [938]

方 [144]

飛（飞）起超趙（赵）疑旋於（于）施方

拼音索引